周思明 编

颜真卿 颜勤礼碑

历代经典碑帖高清放大对照本

长江出版传媒
湖北美术出版社

有奖问卷

图书在版编目（ＣＩＰ）数据

颜真卿颜勤礼碑／周思明编．—武汉：湖北美术出
版社，2014.10（2021.5重印）
（历代经典碑帖高清放大对照本）
ISBN 978-7-5394-6970-6

Ⅰ．①颜… Ⅱ．①周… Ⅲ．①楷书－碑帖－中
国－唐代 Ⅳ．① J292.24

中国版本图书馆 CIP 数据核字（2014）第 132742 号

责任编辑：熊晶
策划编辑：林芳　王祝
技术编辑：范晶
编写顾问：杨庆
封面设计：图书整合机构 JINGRENTUSHU

历代经典碑帖高清放大对照本
颜真卿颜勤礼碑　　　　　　　　©周思明　编
出版发行：长江出版传媒　湖北美术出版社
地　　址：武汉市洪山区雄楚大道 268 号 B 座
邮　　编：430070
电　　话：（027）87391256　　87679564
网　　址：http://www.hbapress.com.cn
E－mail：hbapress@vip.sina.com
印　　刷：武汉市金港彩印有限公司
开　　本：880mm×1230mm　　1/16
印　　张：9.25
版　　次：2014 年 10 月第 1 版　　2021 年 5 月第 8 次印刷
定　　价：48.00 元

出版说明

每一门艺术都有它的学习方法，临摹法帖被公认为学习书法的不二法门。但何为经典，如何临摹，仍然是学书者不易解决的两个问题。本套丛书将引导读者认识经典，揭示法书临习方法，为学书者铺就顺畅的书法艺术之路。具体而言，主要体现为以下特色：

一、选帖严谨，版本从优

本套丛书遴选了历代碑帖的各种书体，上起先秦篆书《石鼓文》，下至明清王铎行草书等，这些法帖经受了历史的考验，是公认的经典之作，足以从中取法。但这些法帖在历史的流传中，常常出现多种版本，各版本之间或多或少会存在差异。对于初学者而言，版本的鉴别与选择并非易事。本套丛书对碑帖的各种版本作了充分细致的比较，从中选择了保存完好、字迹清晰的版本，最大程度地还原出碑帖的形神风韵。

二、原帖精印，例字放大

尽管我们认为学习经典重在临习原碑原帖，但相当多的经典法帖，或因捶拓磨损变形，或因原字过小难辨，给初期临习带来困难。为此，本套丛书在精印原帖的同时，选取原帖最具代表性的例字或将原帖全文予以放大还原成墨迹，或者用名家临本，与原帖进行对照，以方便读者对字体细节进行深入研究与临习。

三、释文完整，指导精准

各册对原帖用简化汉字进行标识，方便读者识读法帖的内容，了解其背景，这对深研书法本身有很大帮助。同时，笔法是书法的核心技术。赵孟頫曾说："书法以用笔为上，而结字亦须用工，盖结字因时相传，用笔千古不易。"因此，特对诸帖用笔之法作精要分析，揭示其规律，以期帮助读者掌握要点。

俗话说"曲不离口，拳不离手"，临习书法亦同此理。不在多讲多说，重在多写多练。本套丛书从以上各方面为读者提供了帮助，相信有心者定能借此举一反三，登堂入室，增长书艺。

唐故秘書省著作郎夔州都督府長史上護軍顔君神道碑

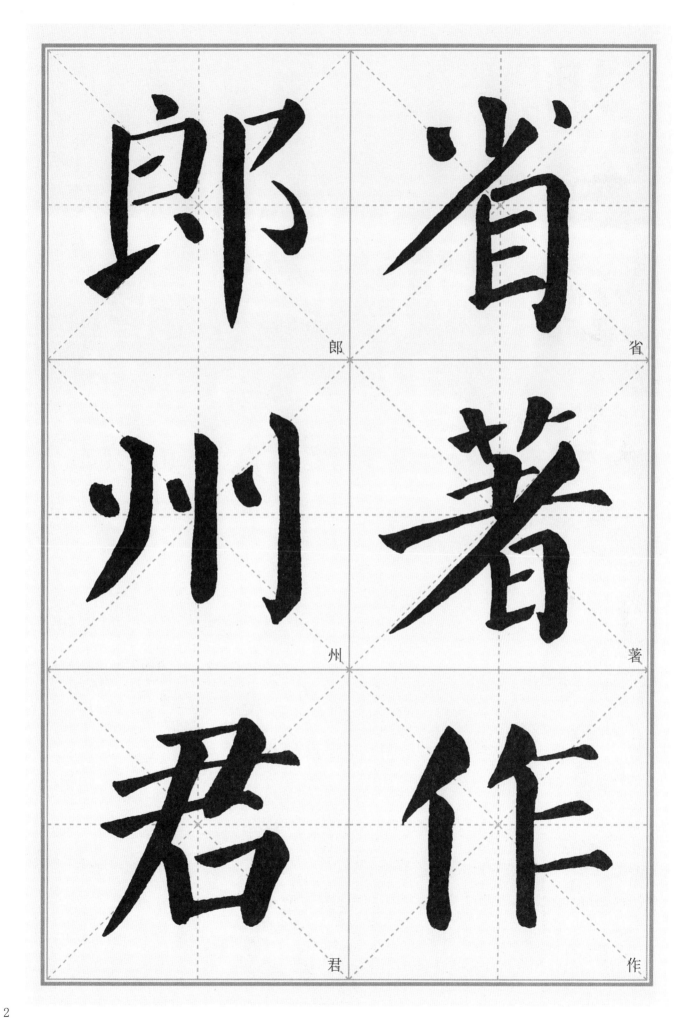

郎　省

州　著

君　作

2

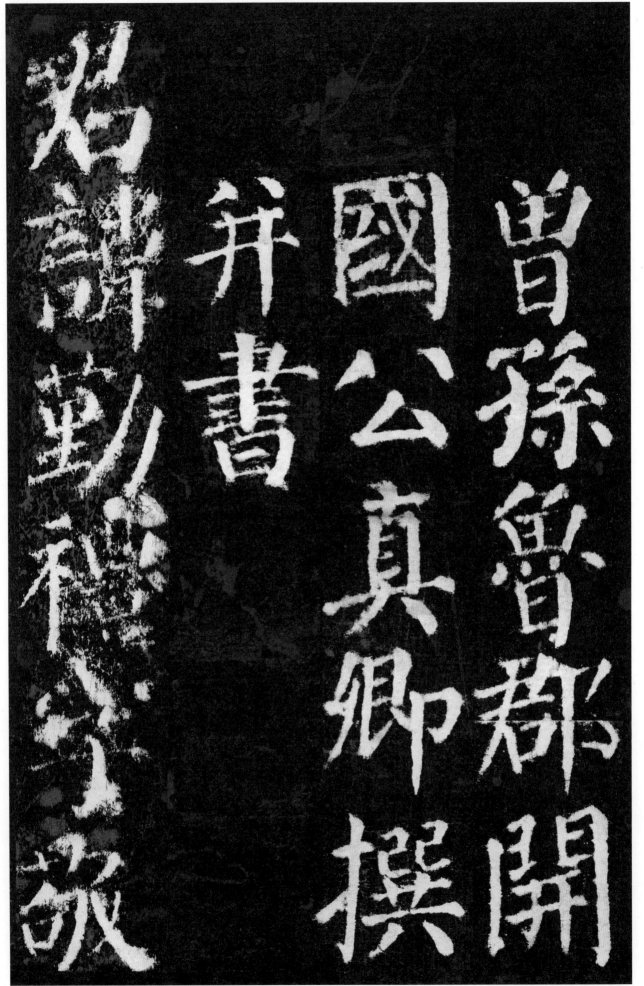

名誉勤礼，字敬

并書

國公真卿

曾孫魯郡開

曾孫魯郡開國公真卿撰并書。君諱勤礼。字敬。

3

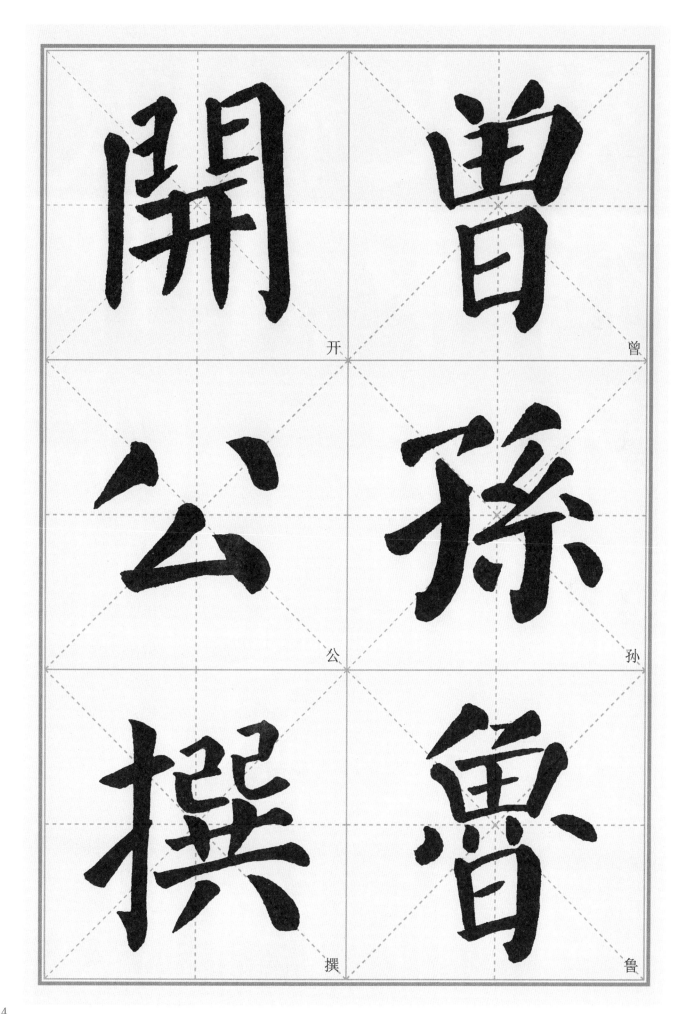

開 曽

公 孫

撰 魯

4

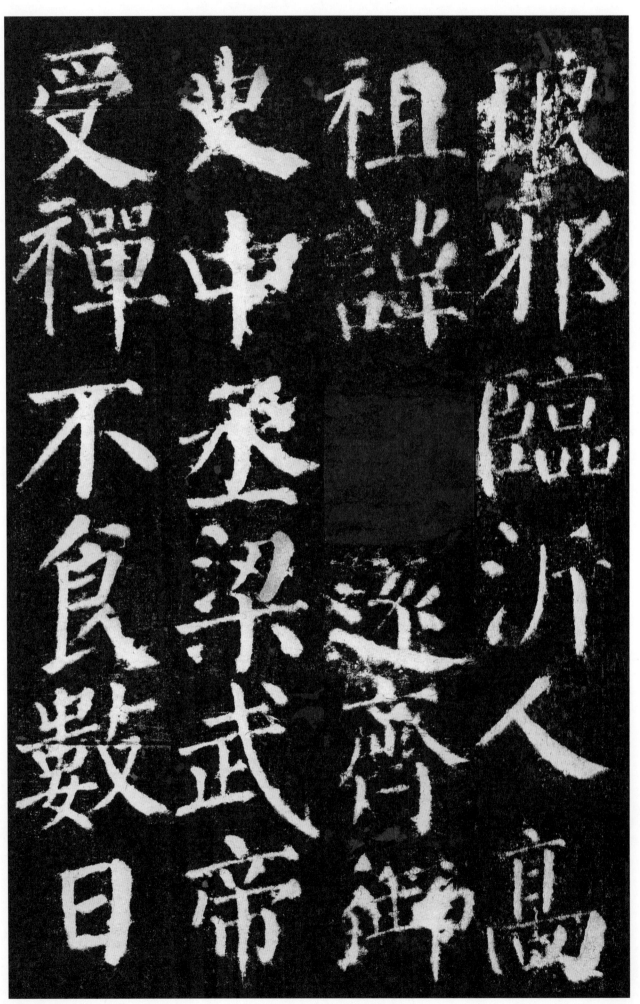

琅邪临沂人。高祖讳见远。齐御史中丞。梁武帝受禅。不食数日。

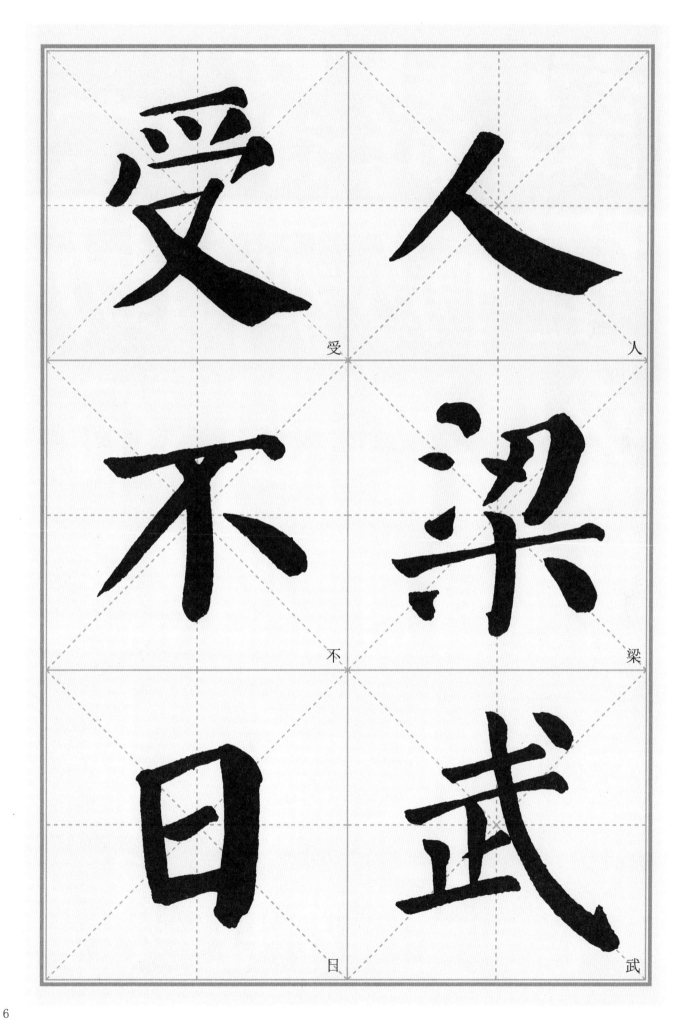

受

人

不

梁

日

武

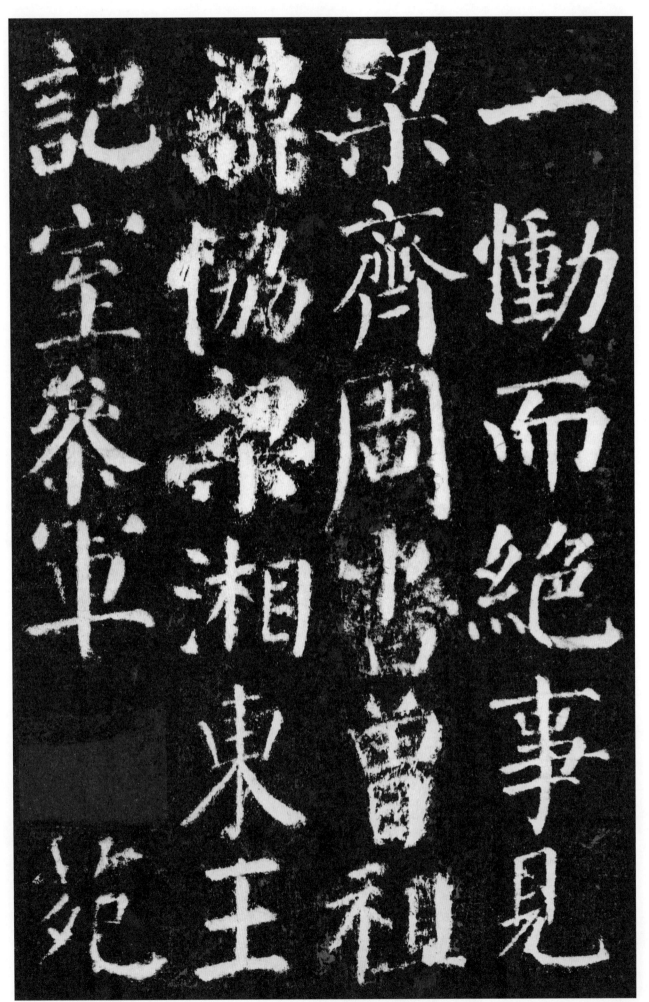

一恸而绝。事见梁。齐。周书。曾祖讳协。梁湘东王记室参军。文苑

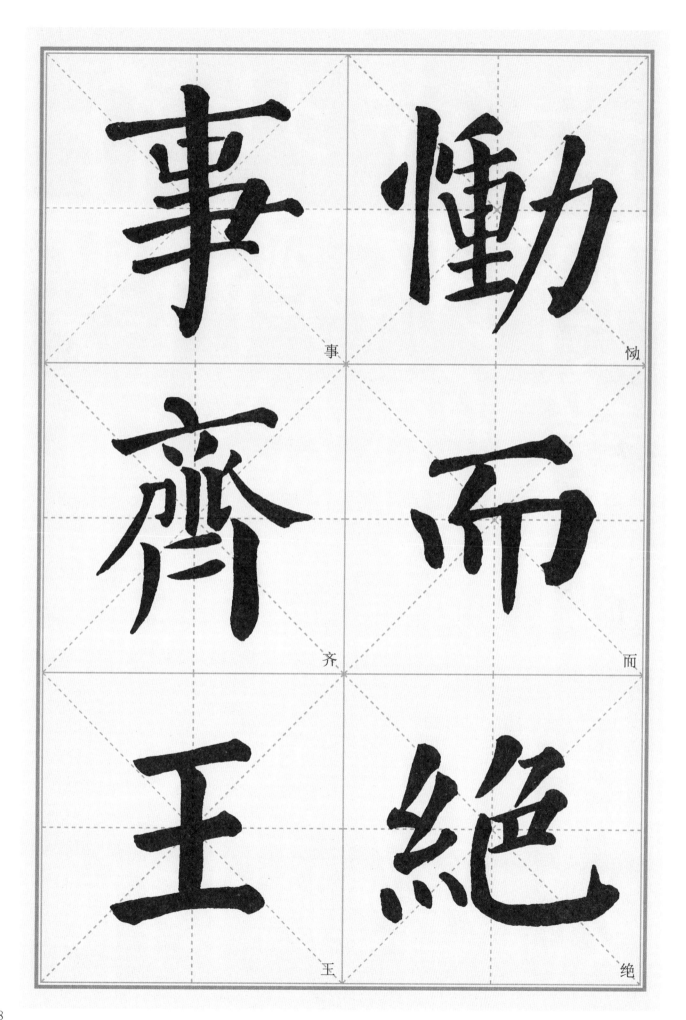

事

齊

王

慟

而

絶

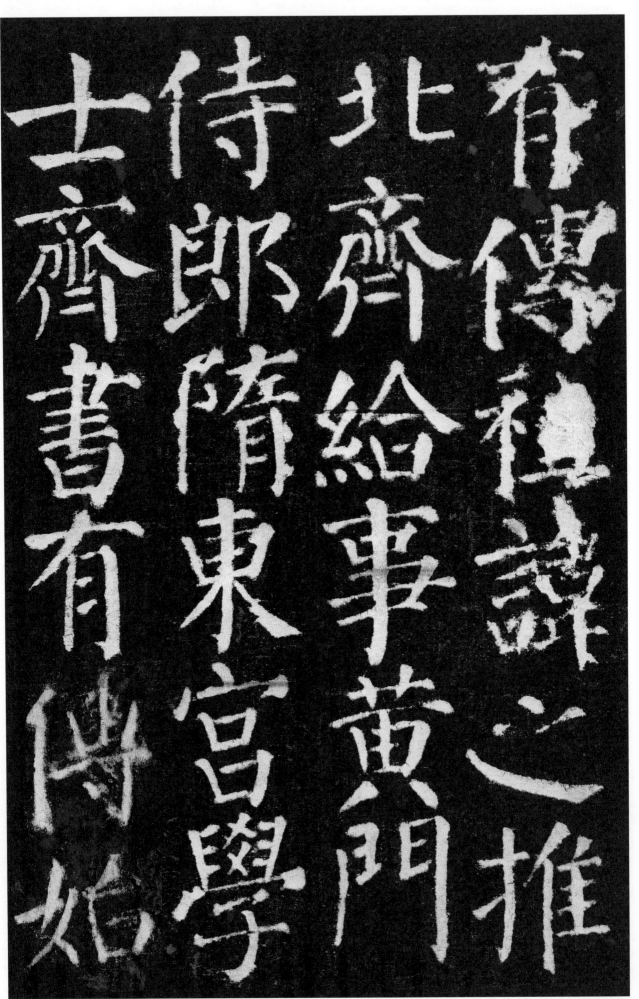

有传。祖讳之推。北齐给事黄门侍郎。隋东宫学士。齐书有传。始

士齊書有傳始

侍郎隋東宮學

北齊給事黃門

有傳祖諱之推

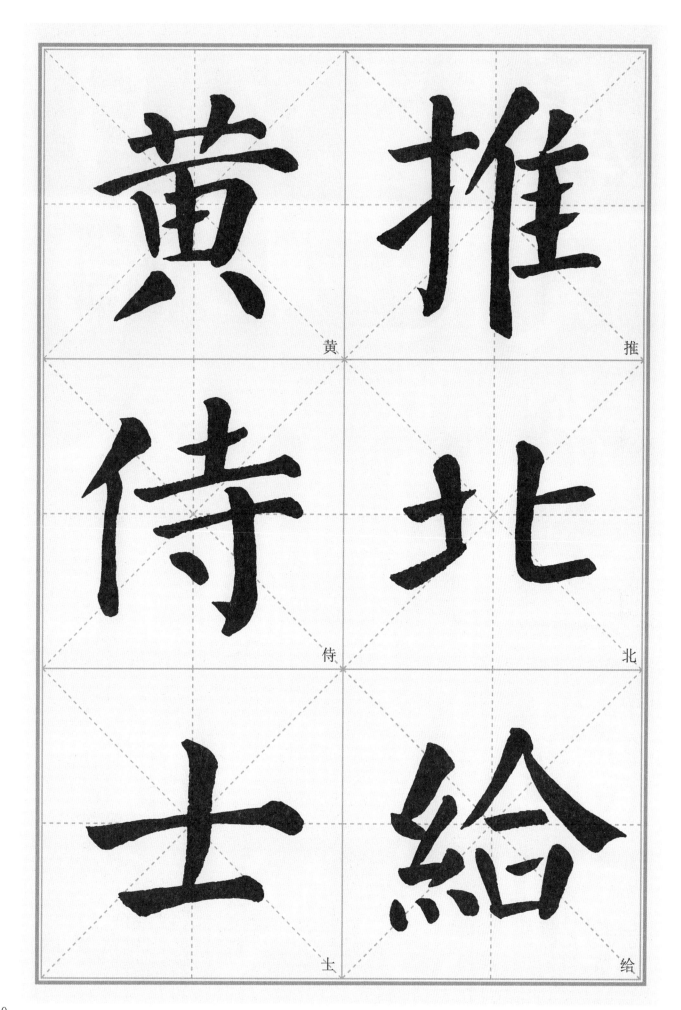

黄　推

侍　北

士　给

10

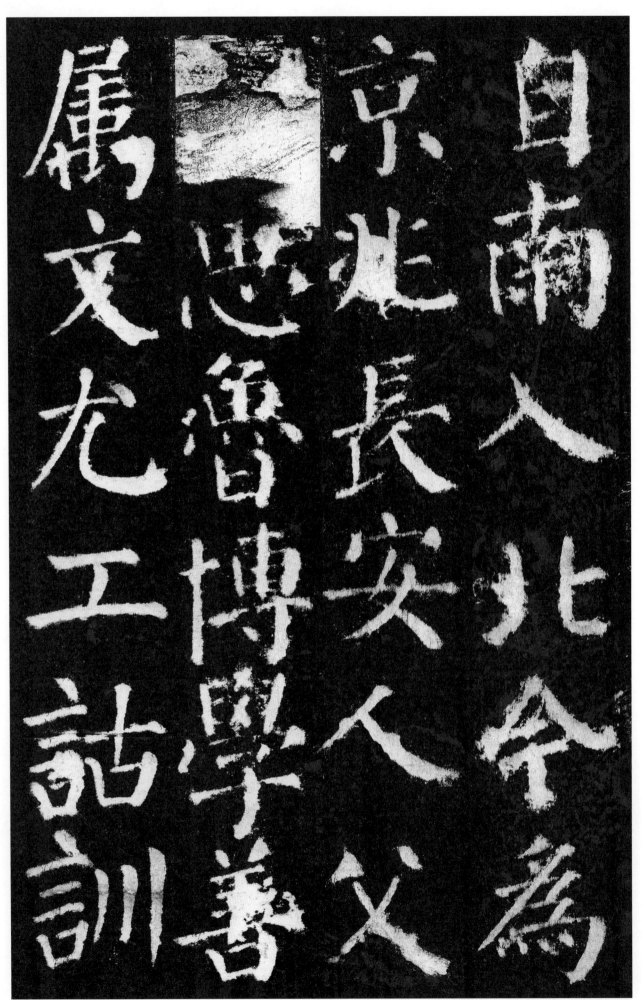

自南入北。今为京兆长安人。父讳思鲁。博学善属文。尤工诂训。

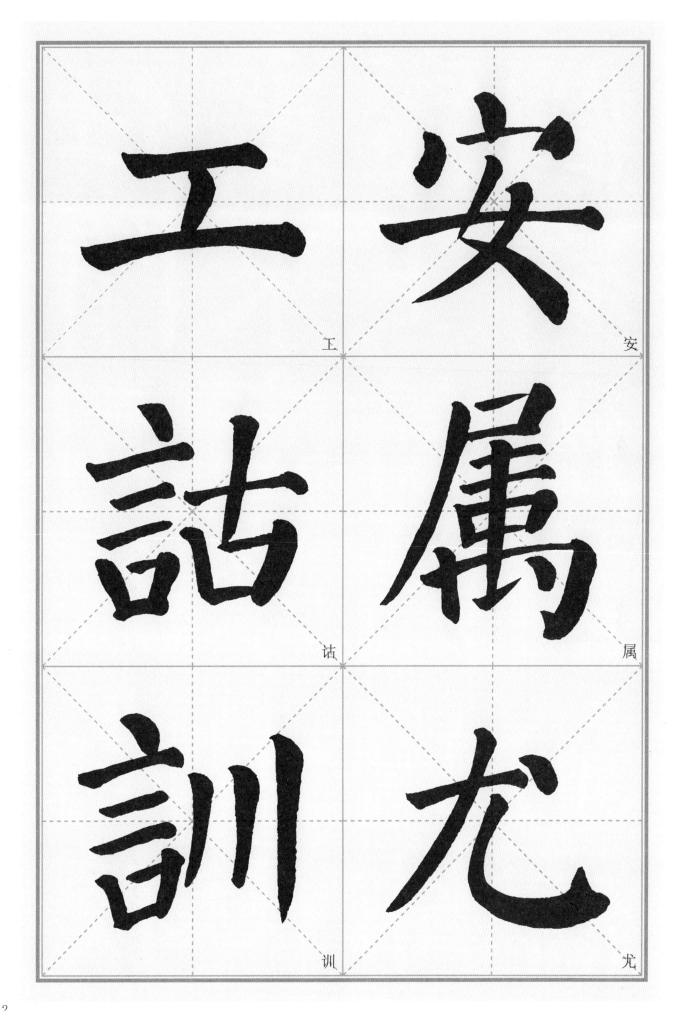

工

安

诂

属

训

尤

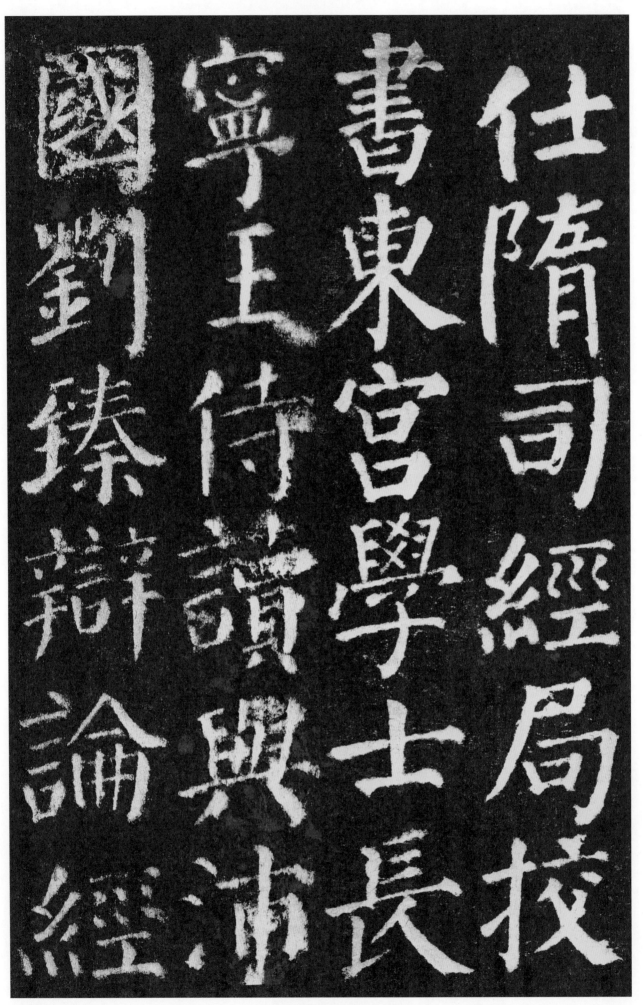

仕隋司經局校

書東宮學士長

寧王侍讀與沛

國劉臻辯論經

仕隋司經局校書。东宫学士。长宁王侍读。与沛国刘臻辩论经

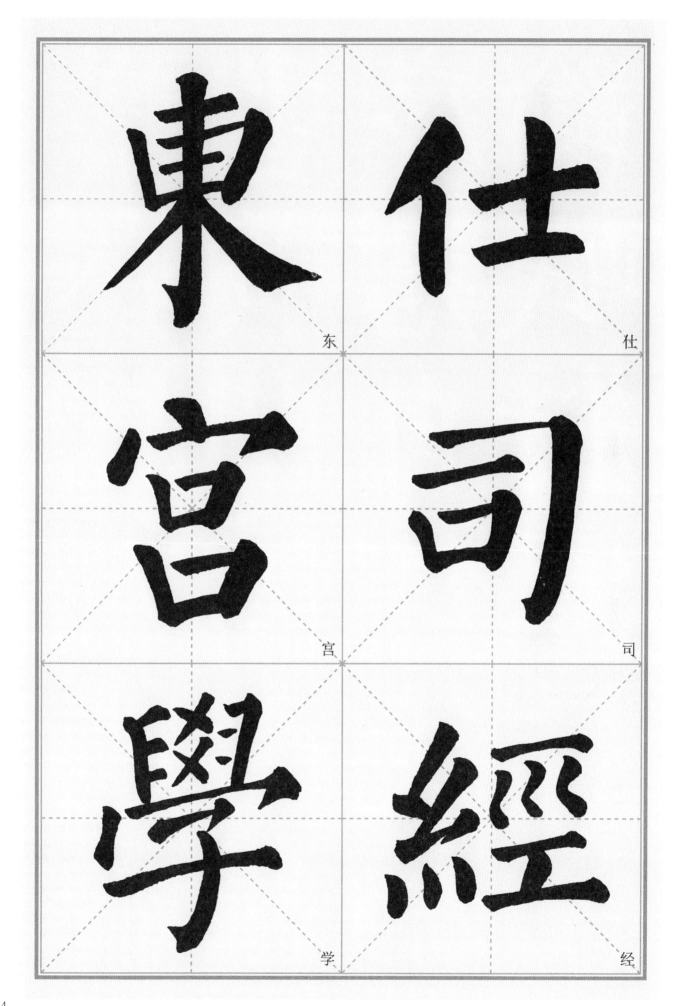

東　仕

宮　司

學　經

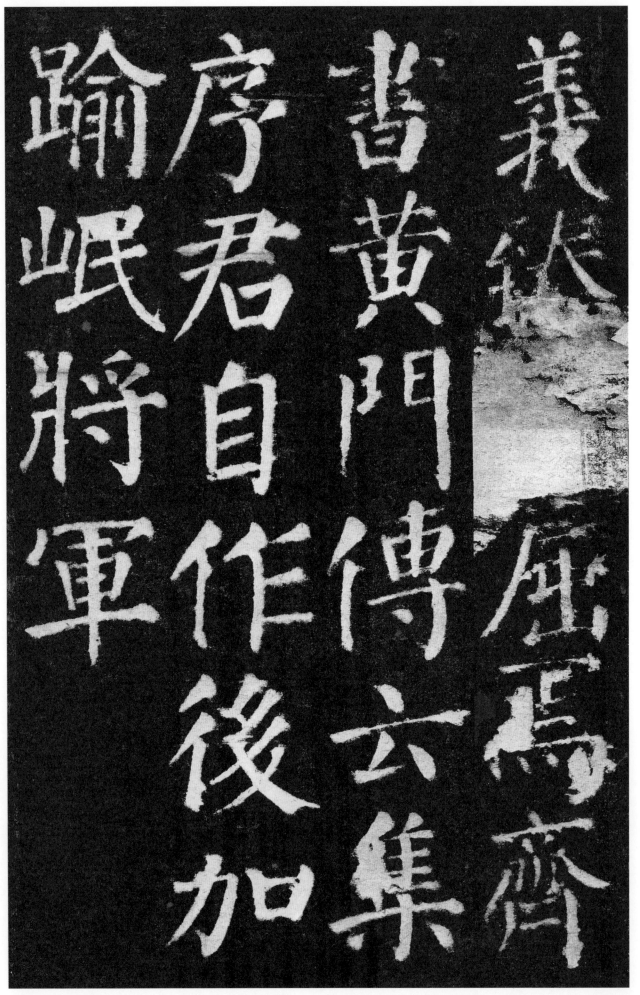

义。臻屡屈焉。齐书黄门传云。集序君自作。后加逾岷将军。

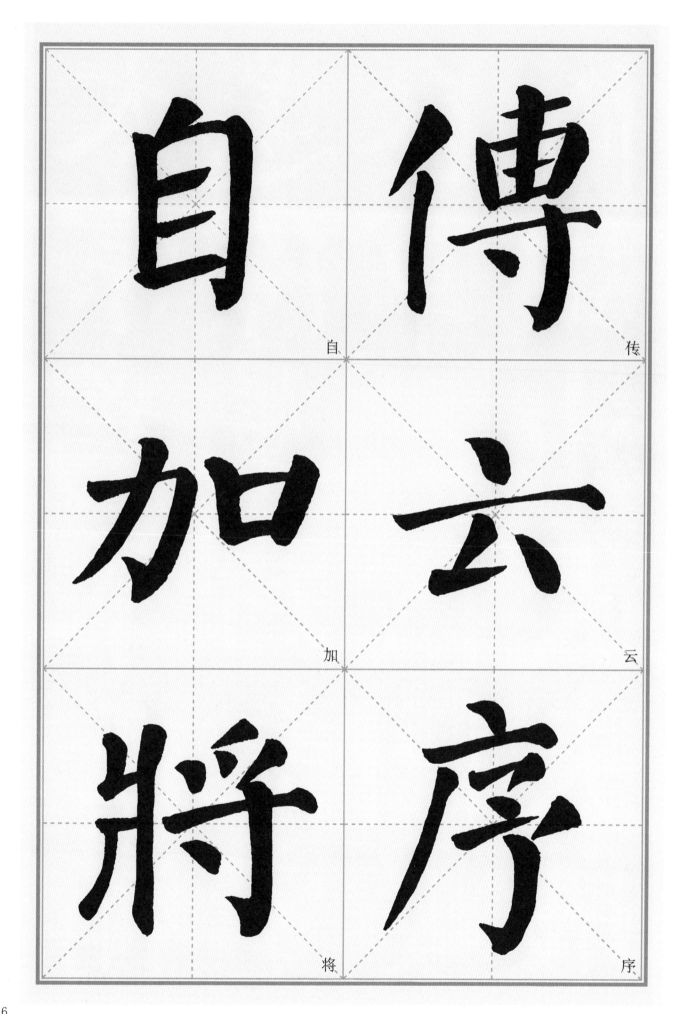

自 传

加 云

将 序

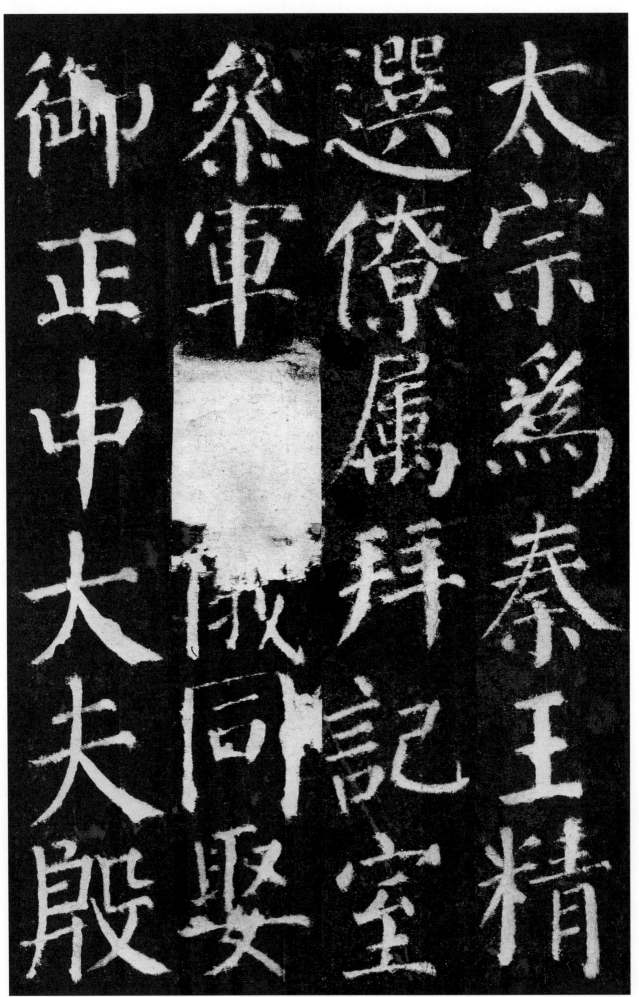

太宗为秦王。精选僚属。拜记室参军。加仪同。娶御正中大夫殷

御正中大夫殷

叅軍同娶

選僚屬拜記室

太宗爲秦王精

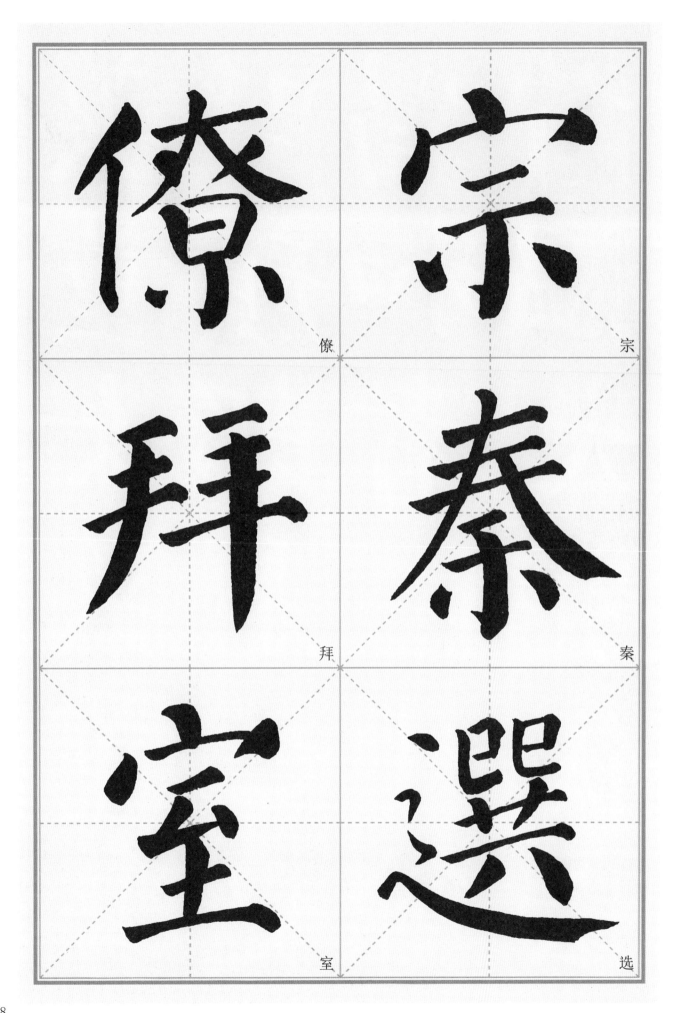

僚

宗

拜

秦

室

选

英童女。英童集呼颜郎是也。更唱和者二十余首。温大雅传云。

英童女英童集呼颜郎是也更唱和者二十餘首温大雅傳云

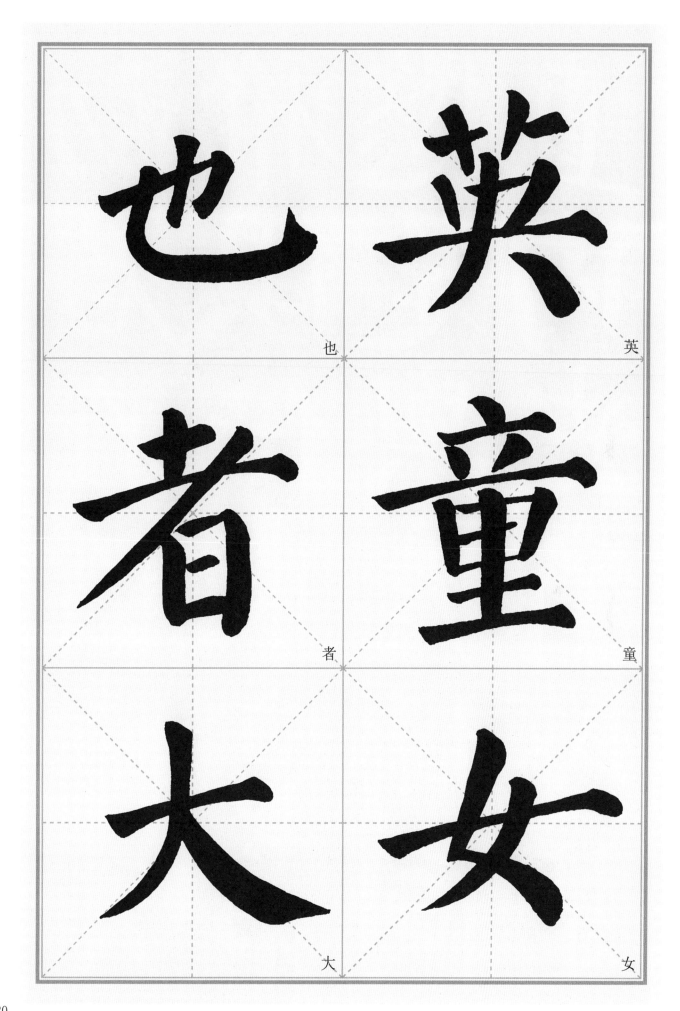

也

者

大

英

童

女

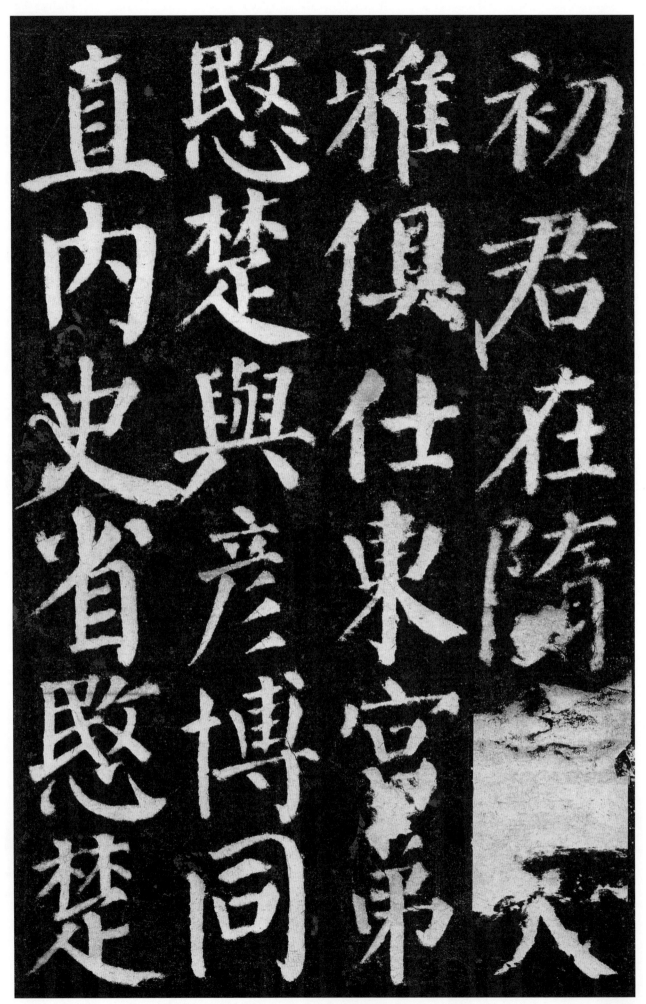

初。君在隋。**与**大雅俱仕东宫。弟愍楚。与彦博同直内史省。愍楚

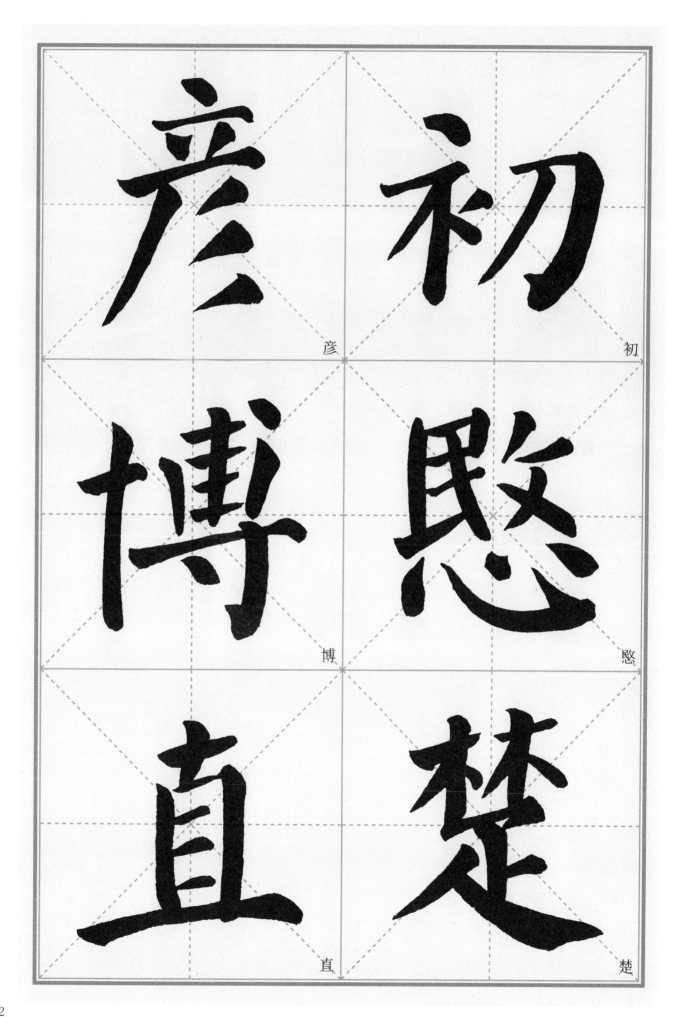

彦

初

博

愍

直

楚

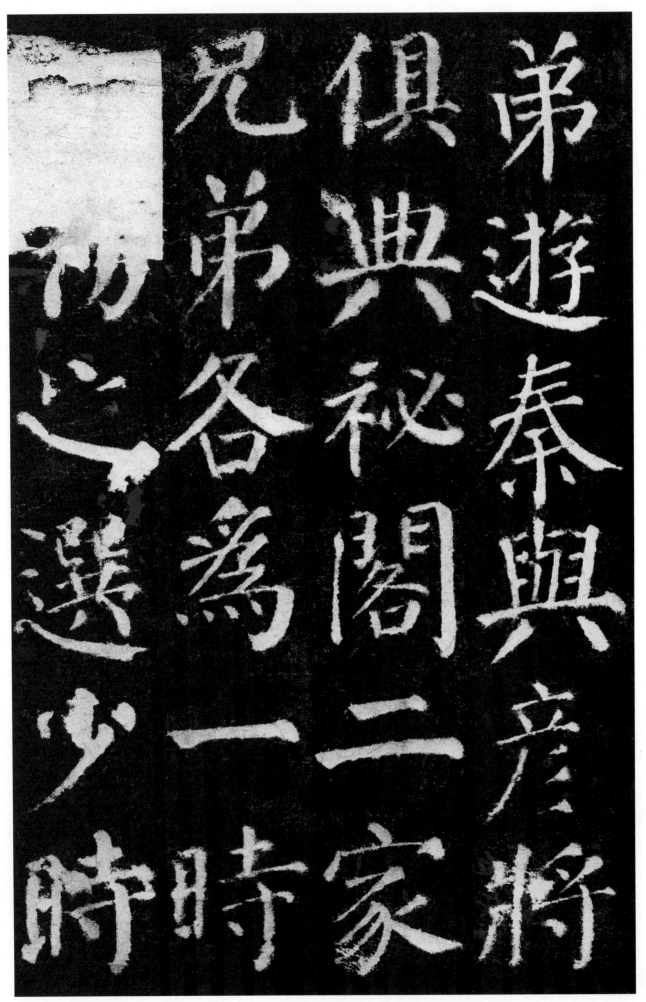

弟游秦。与彦将俱典秘阁。二家兄弟。各为一时人物之选。少时

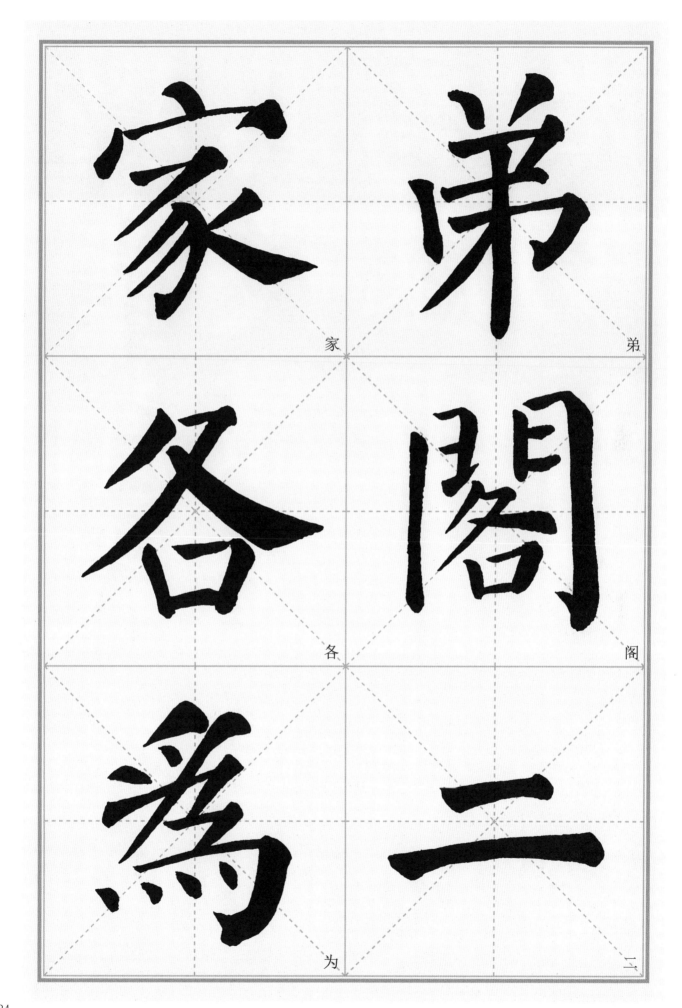

弟

家

阁

各

二

为

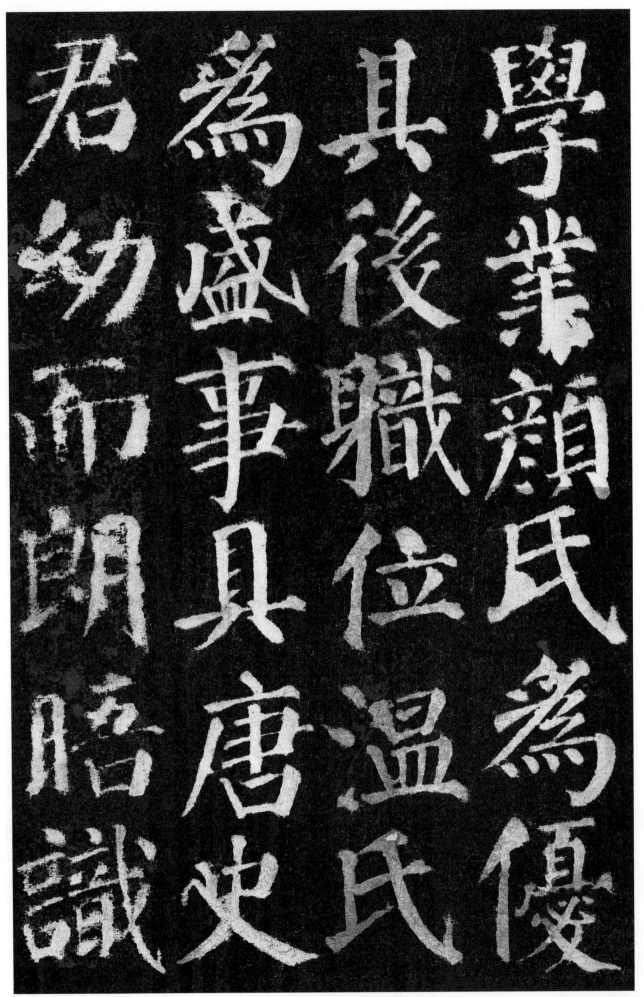

学业。颜氏为优。其后职位。温氏为盛。事具唐史。君幼而朗晤。识

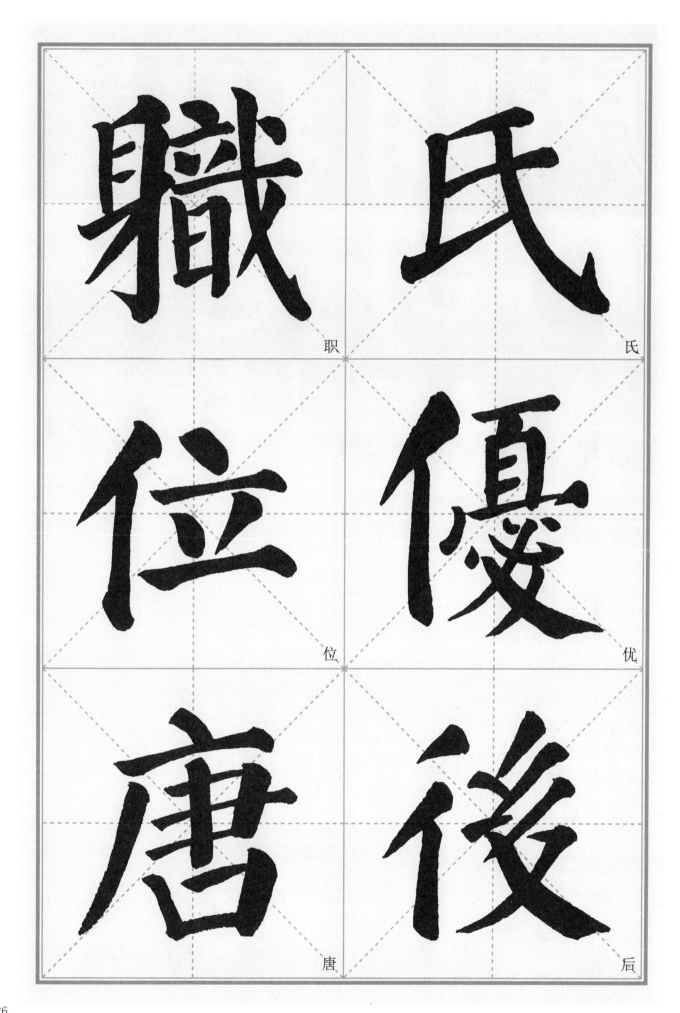

職

氏

位

優

唐

後

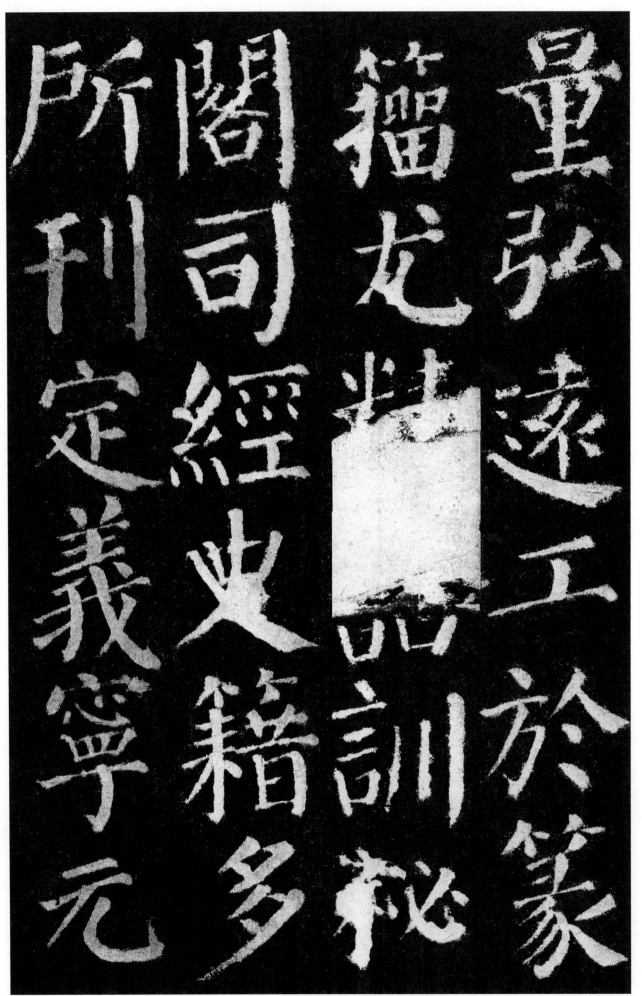

量弘远。工于篆籀。尤精诂训。秘阁。司经史籍。多所刊定。义宁元

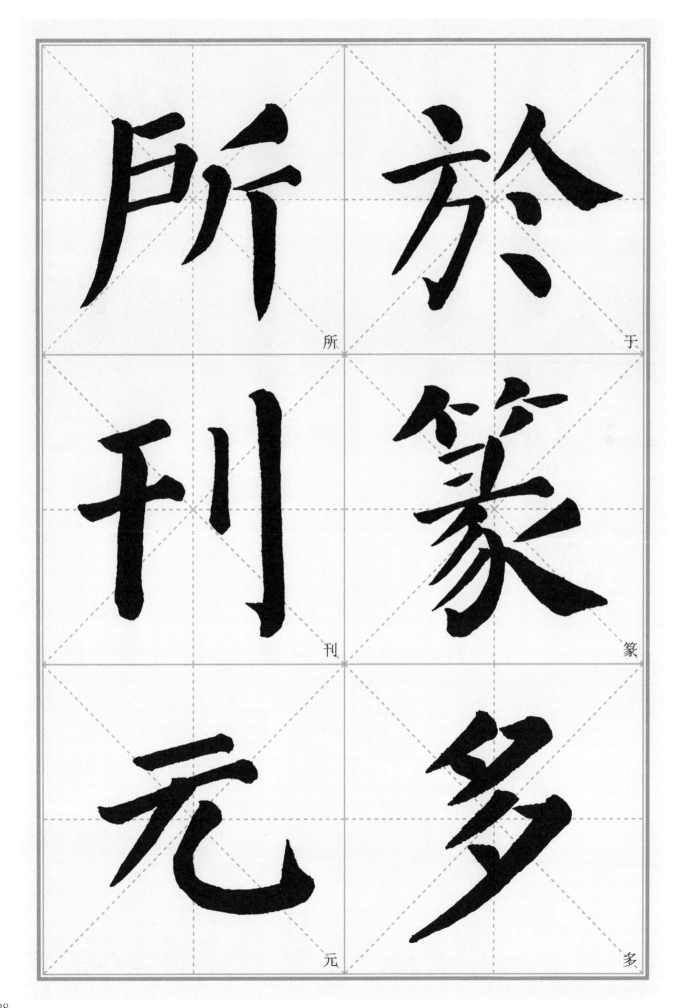

所 於

刊 篆

元 多

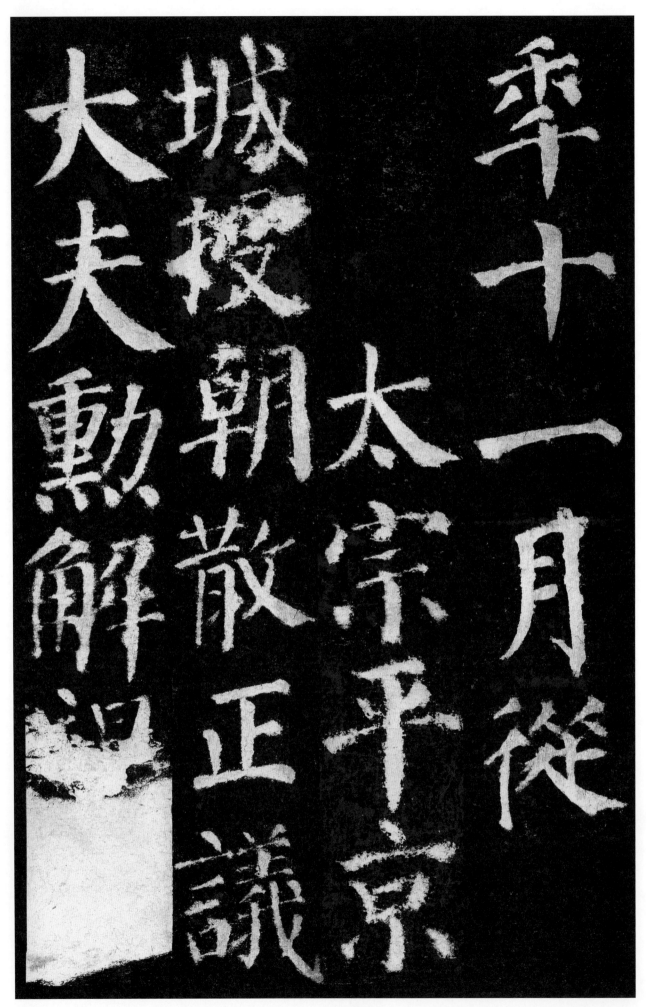

率十一月從太宗平京城授朝散正議大夫勛解褐

年十一月。从太宗平京城。授朝散。正议大夫勋。解褐秘

29

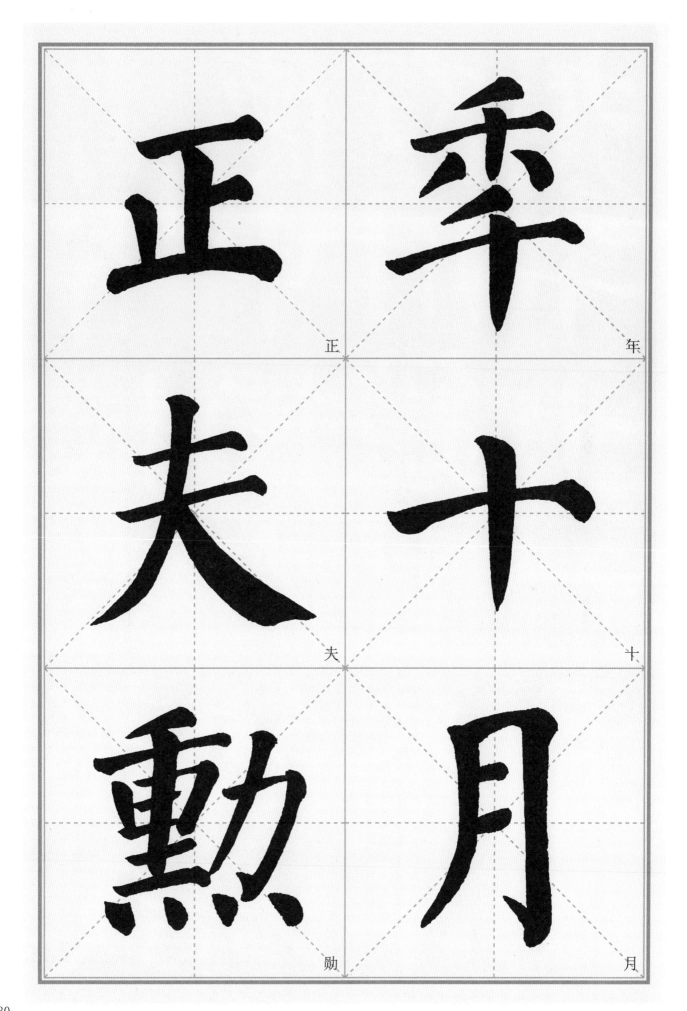

正　　年

夫　　十

勋　　月

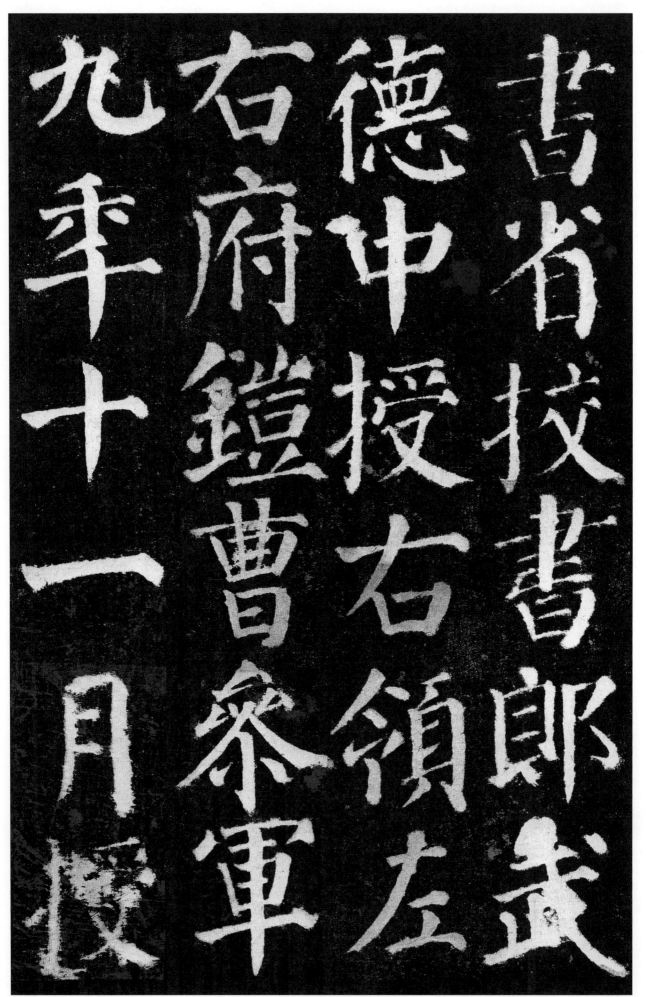

书省校书郎。武德中。授右领左右府铠曹参军。九年十一月。授

31

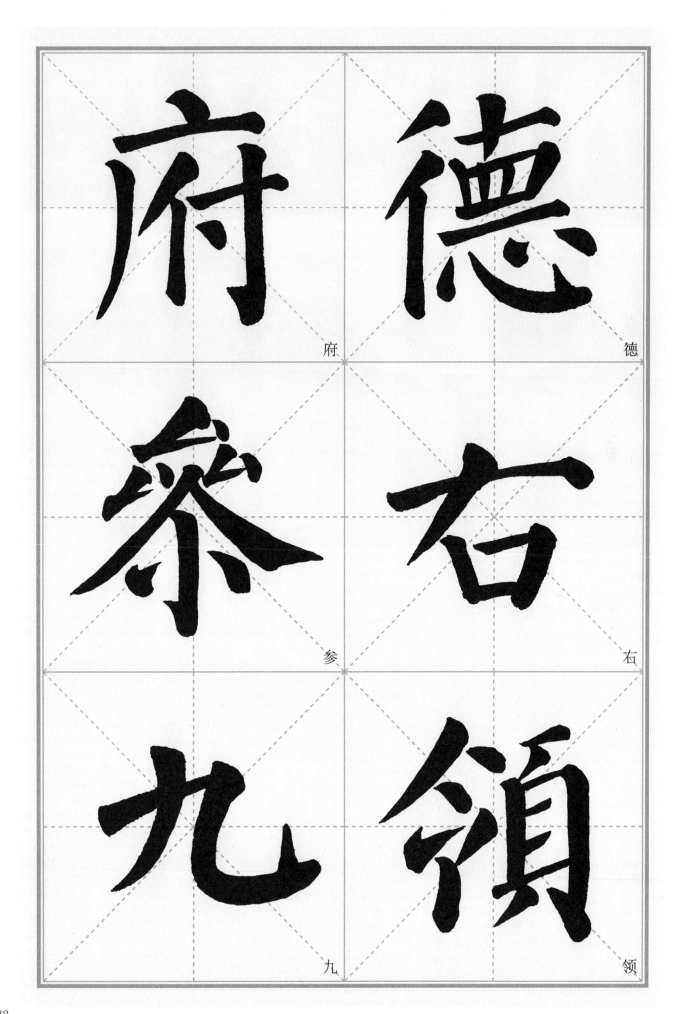

府

德

参

右

九

领

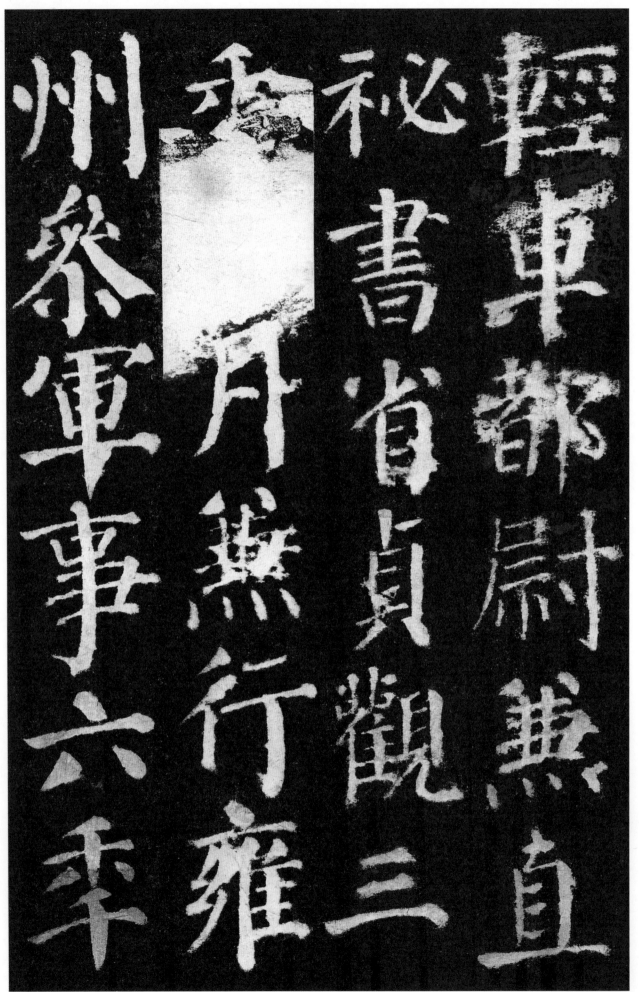

輕車都尉兼直

祕書省貞觀三

州叅軍事六

年燕行雍

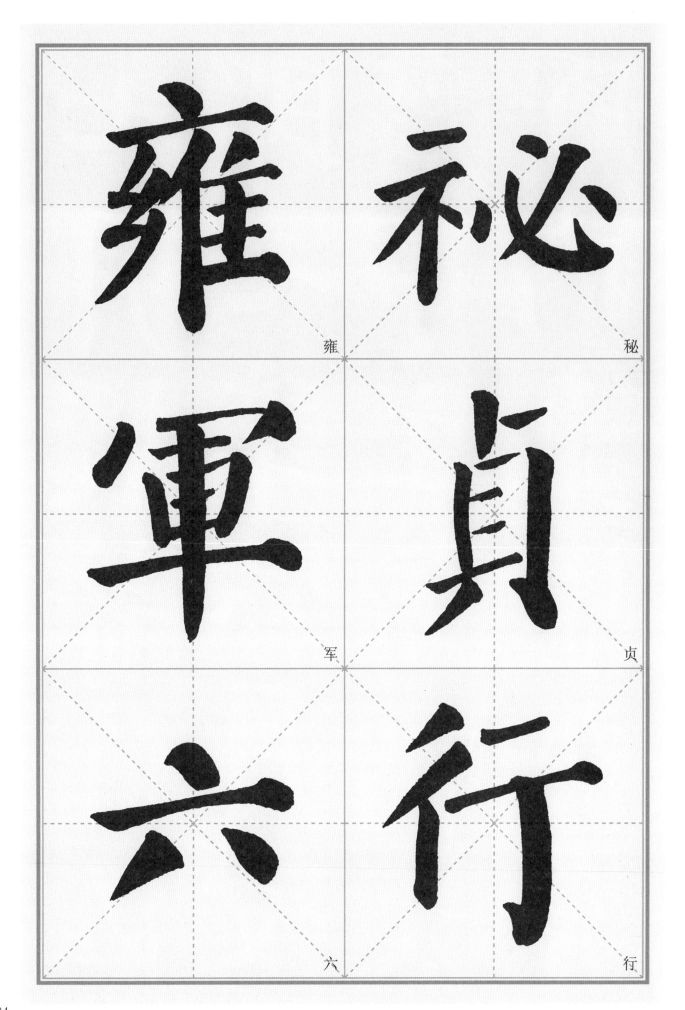

雍

秘

軍

貞

六

行

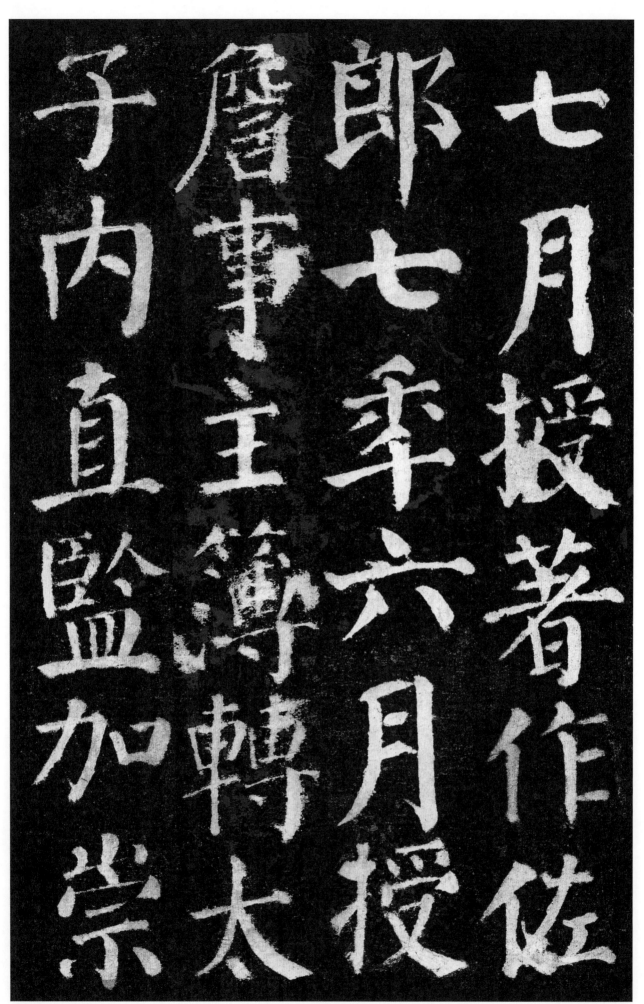

七月。授著作佐郎。七年六月。授詹事主簿。转太子内直监。加崇

35

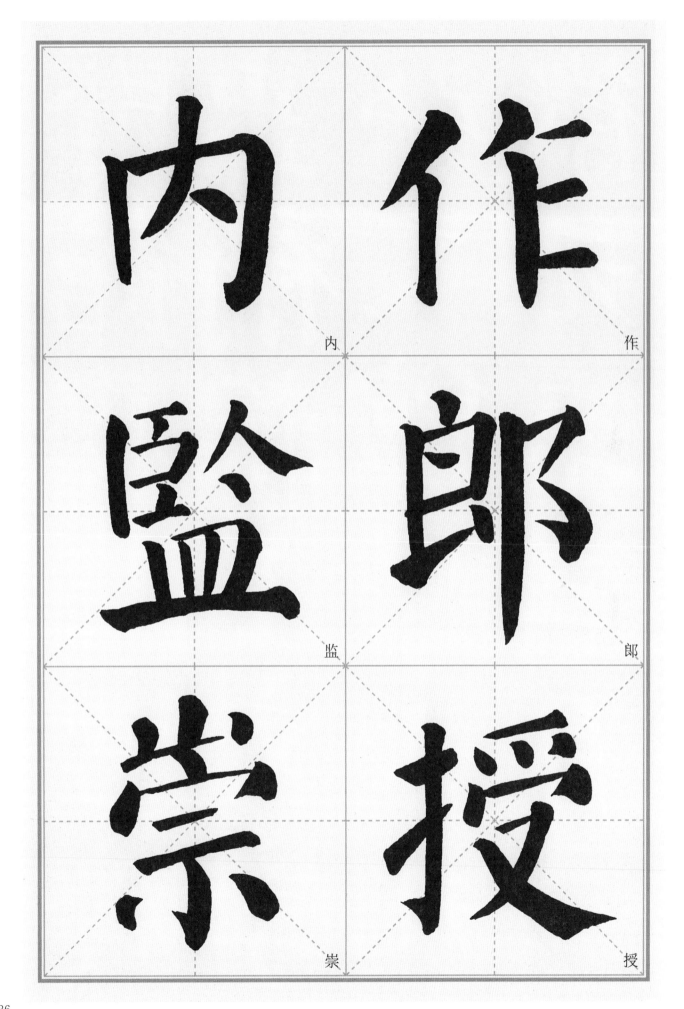

内　作　監　郎　崇　授

36

賢館学士。宫废。出补蒋王文学。弘文馆学士。永徽元年三月。

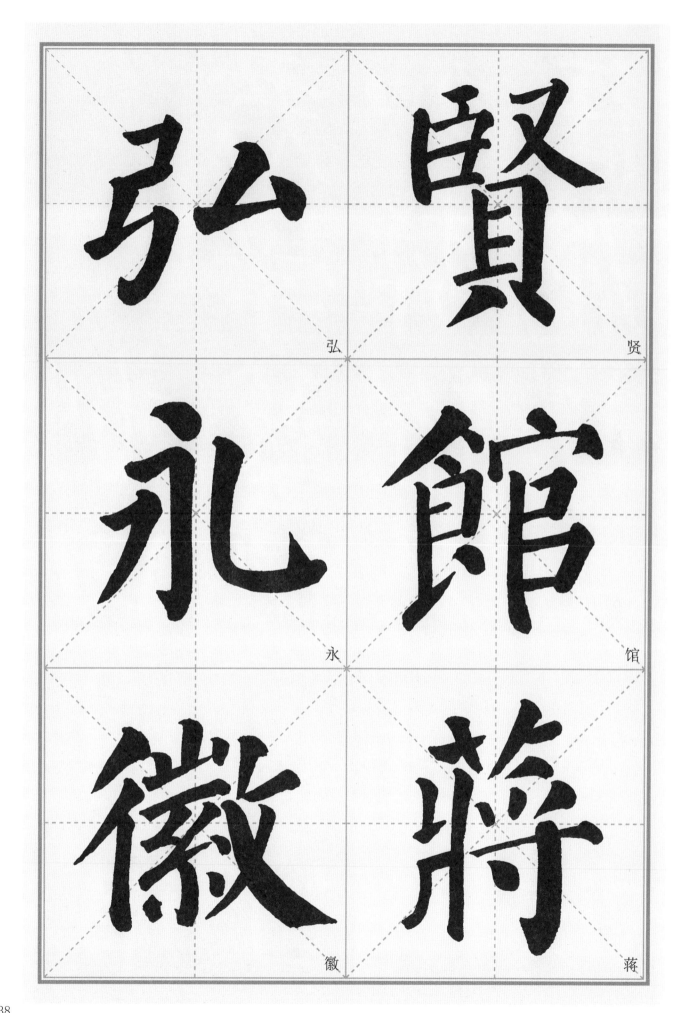

弘　　　　　賢

永　　　　　館

徽　　　　　蔣

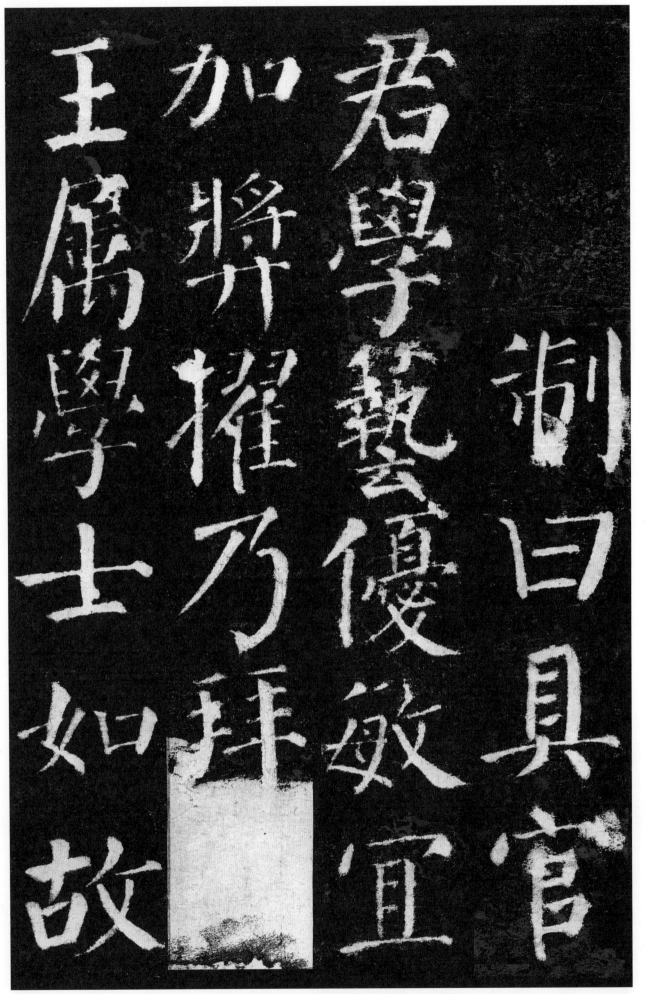

制曰。具官。君学艺优敏。宜加奖擢。乃拜陈王属。学士如故。

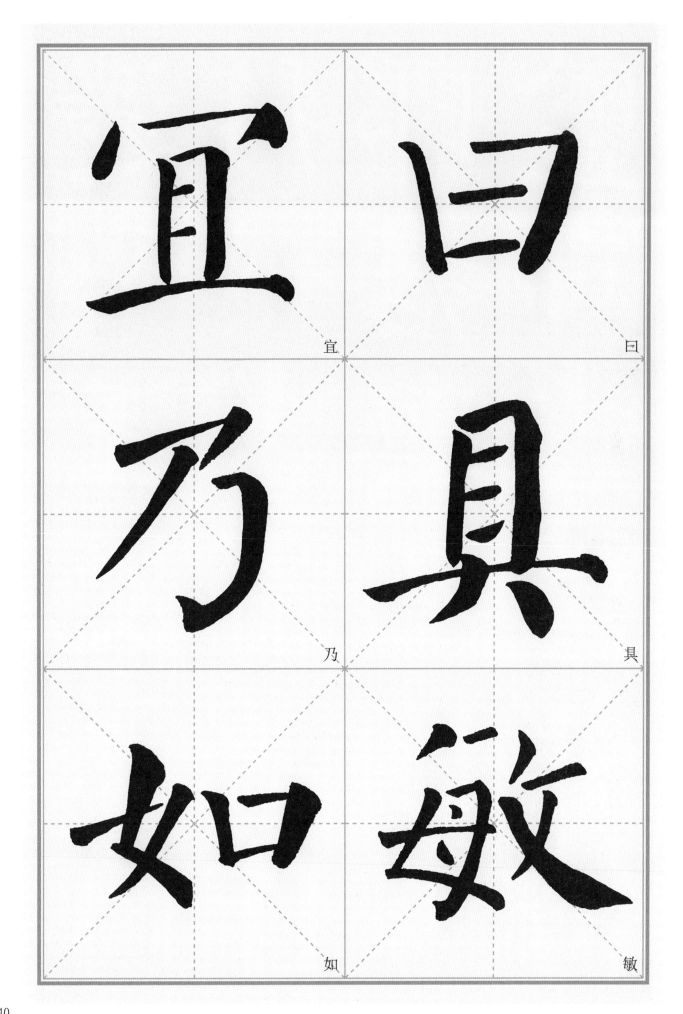

宜　曰

乃　具

如　敏

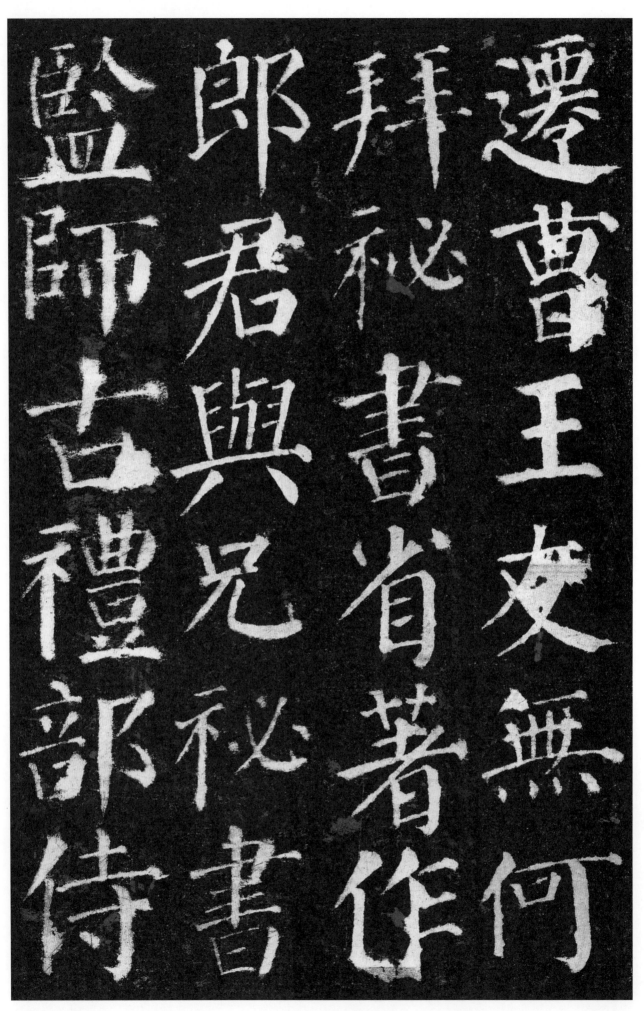

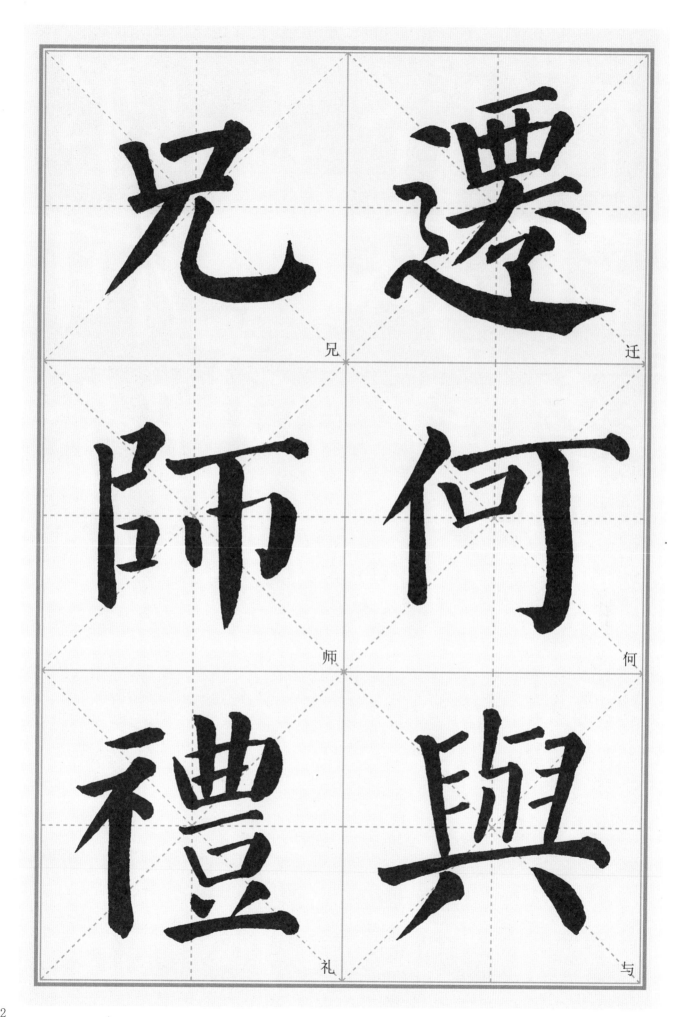

兄　迁

师　何

礼　与

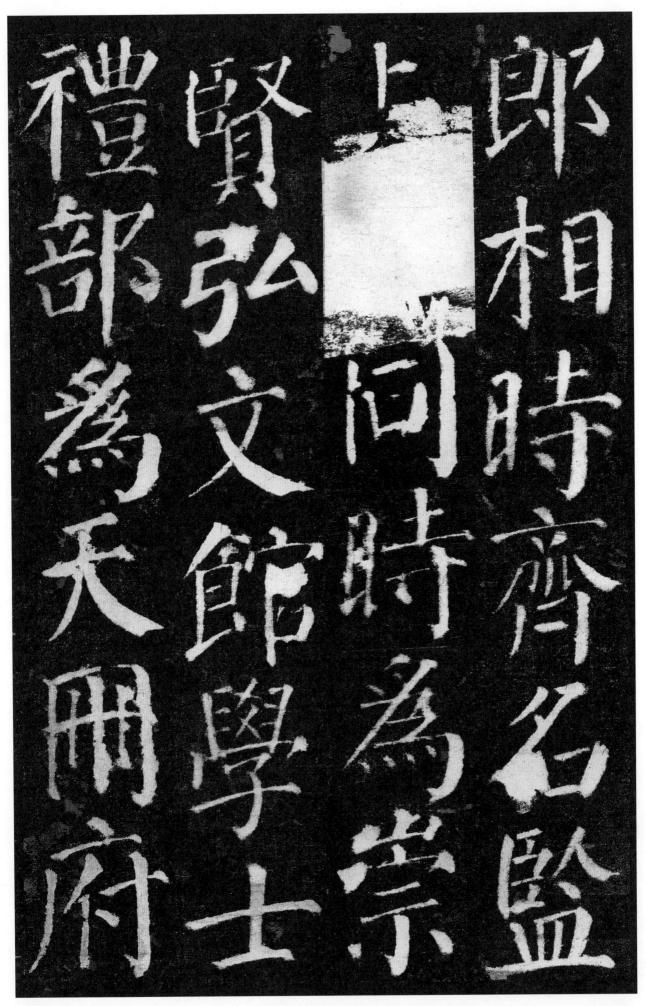

郎相时齐名。监与君同时为崇贤。弘文馆学士。礼部为天册府

郎相時齊名監
賢同時為崇
弘文館學士
禮部爲天冊府

43

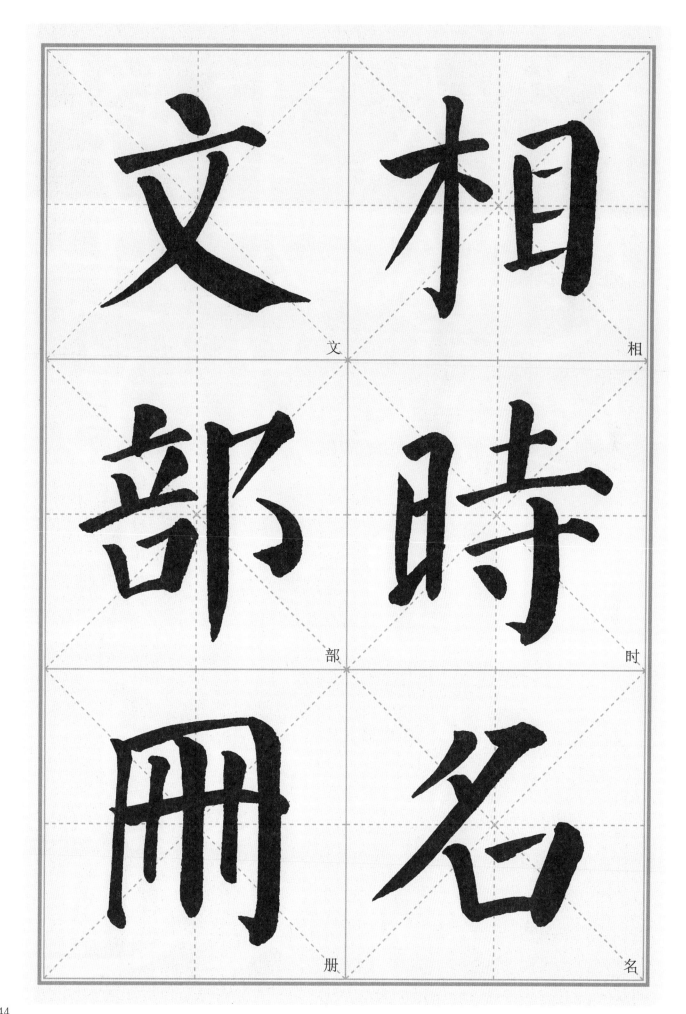

文

相

部

时

册

名

44

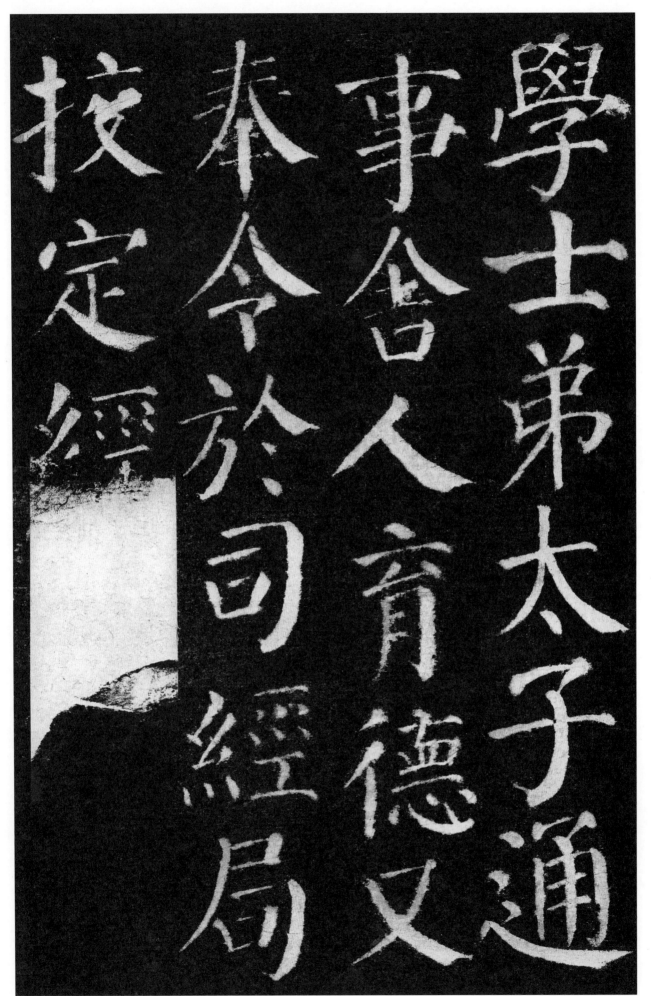

学士。弟太子通事舍人育德。又奉令于司经局校定经史。

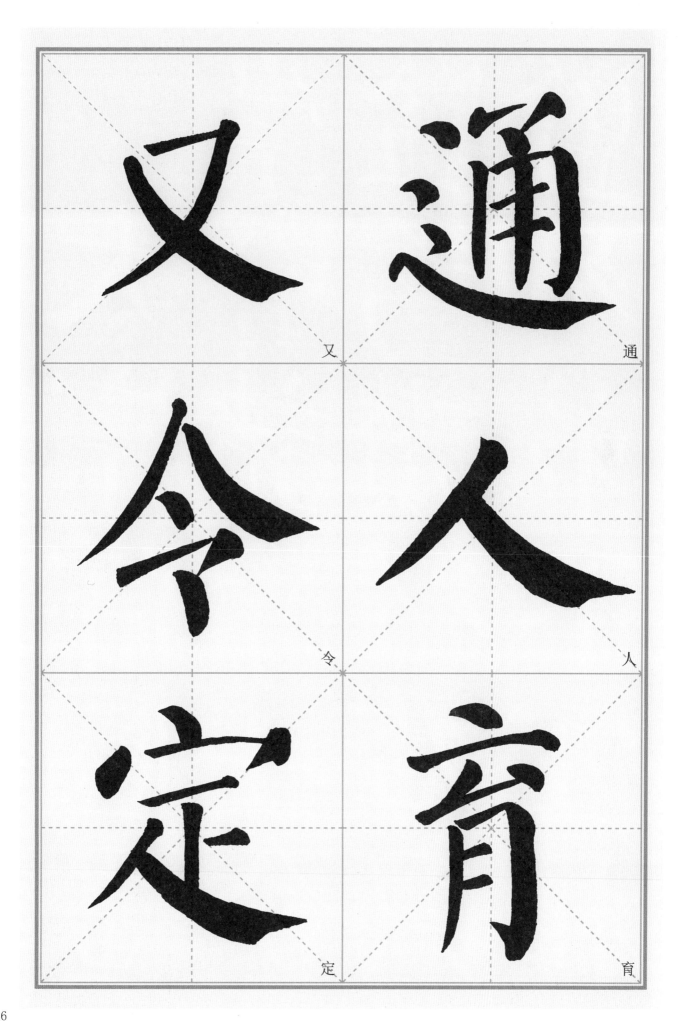

又　通

令　人

定　育

46

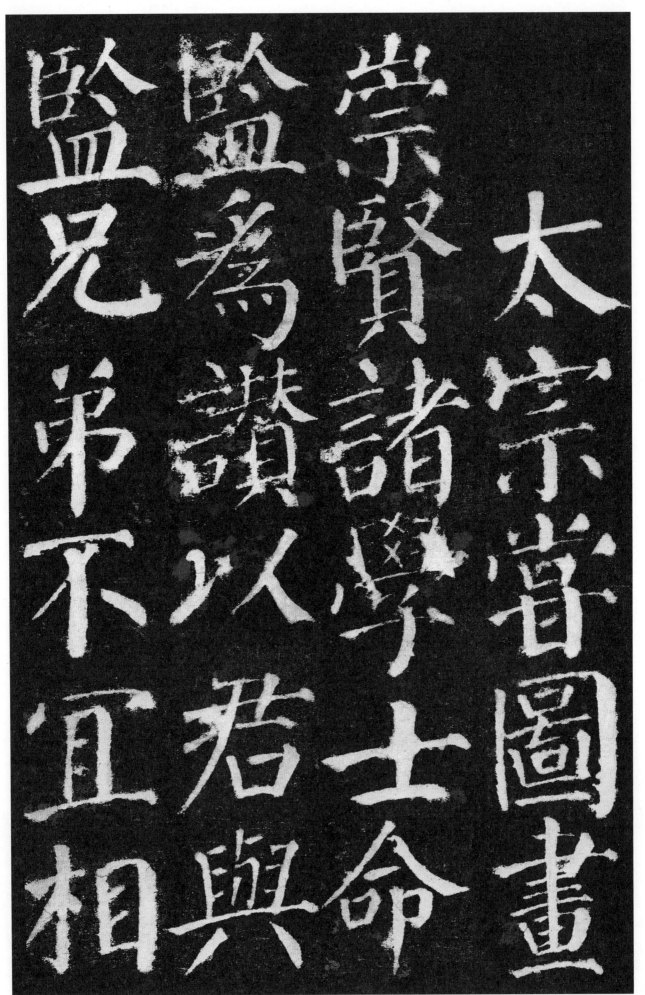

太宗尝图画崇贤诸学士。命监为赞。以君与监兄弟。不宜相

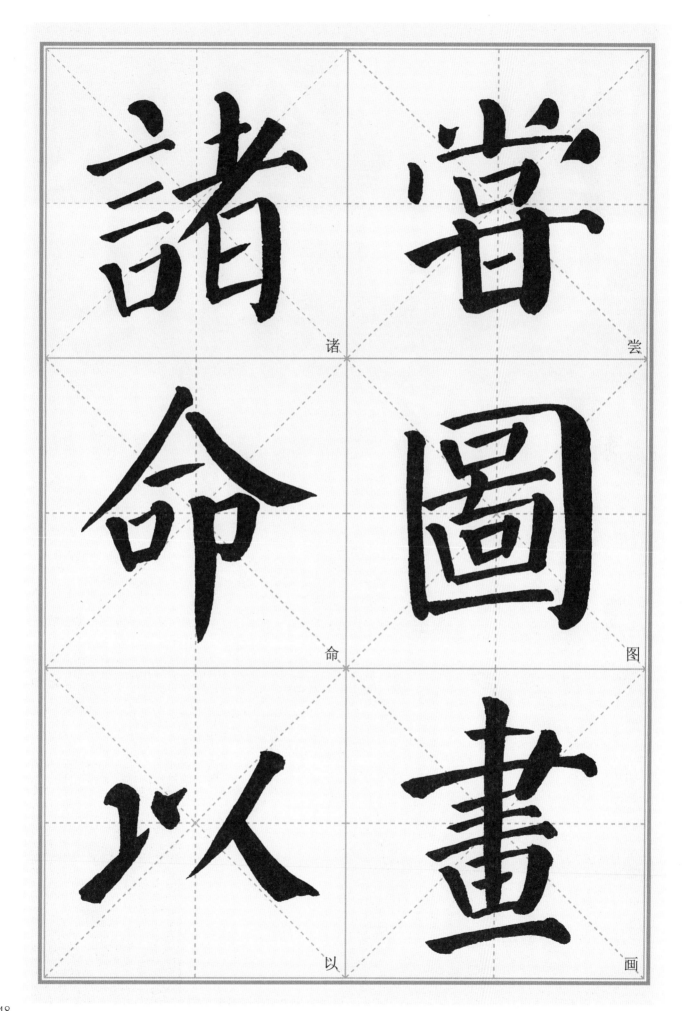

諸　嘗

命　圖

以　畫

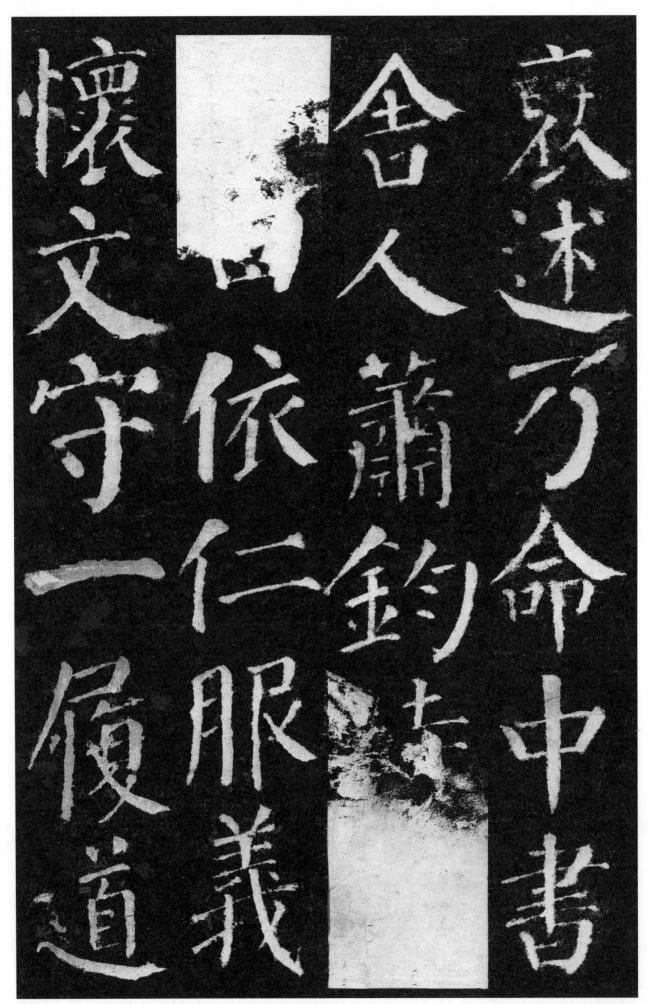

褒述。乃命中书舍人萧钧特赞君曰。依仁服义。怀文守一。履道

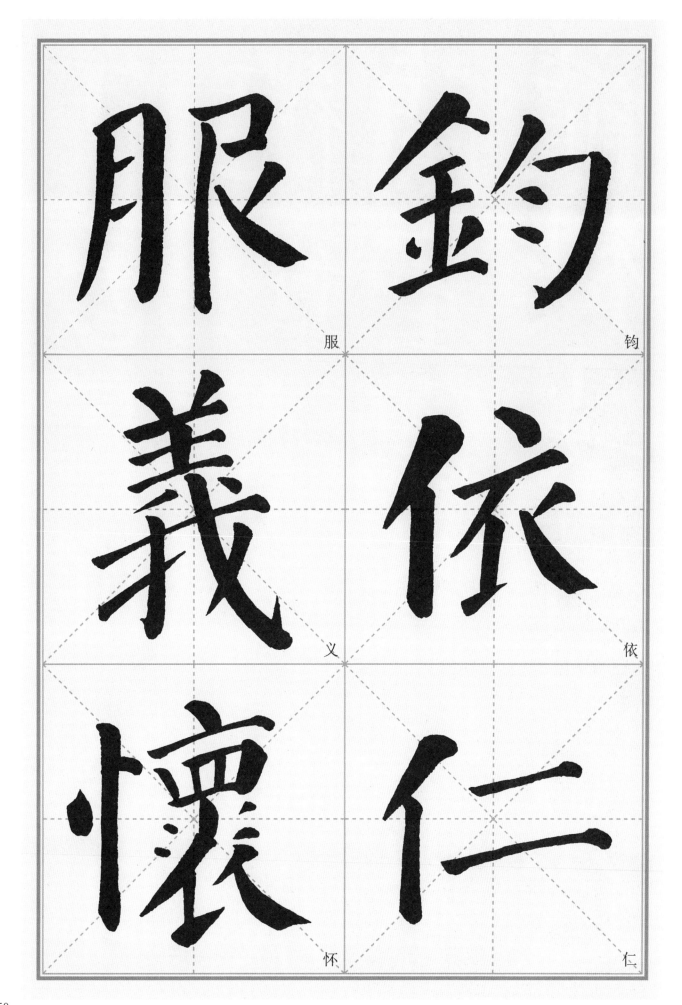

服

鈞

義

依

懷

仁

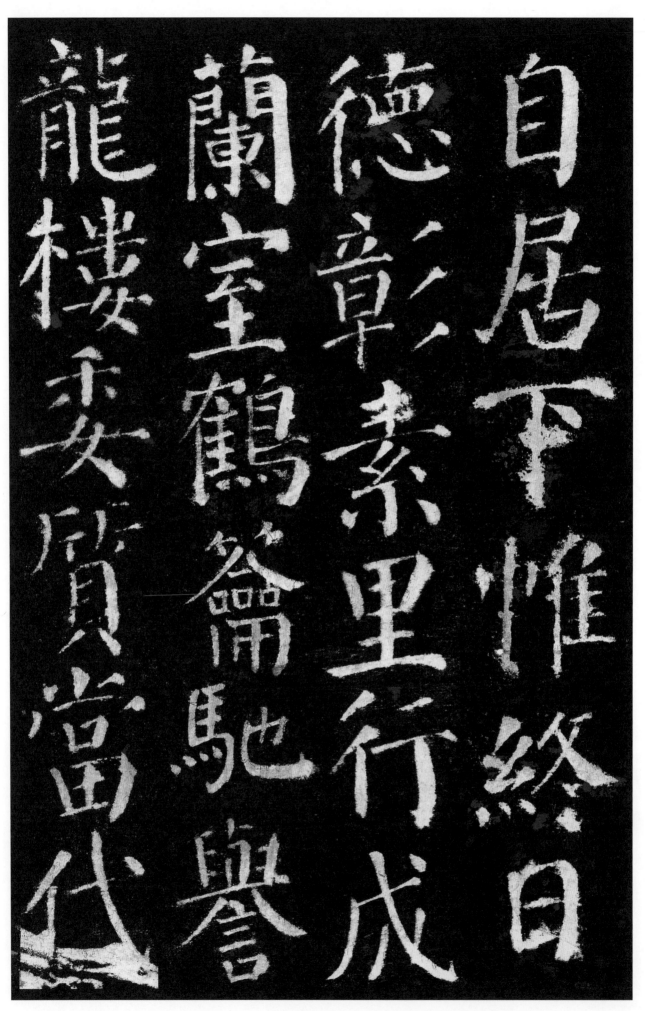

自居。下帷终日。德彰素里。行成兰室。鹤籥驰誉。龙楼委质。当代

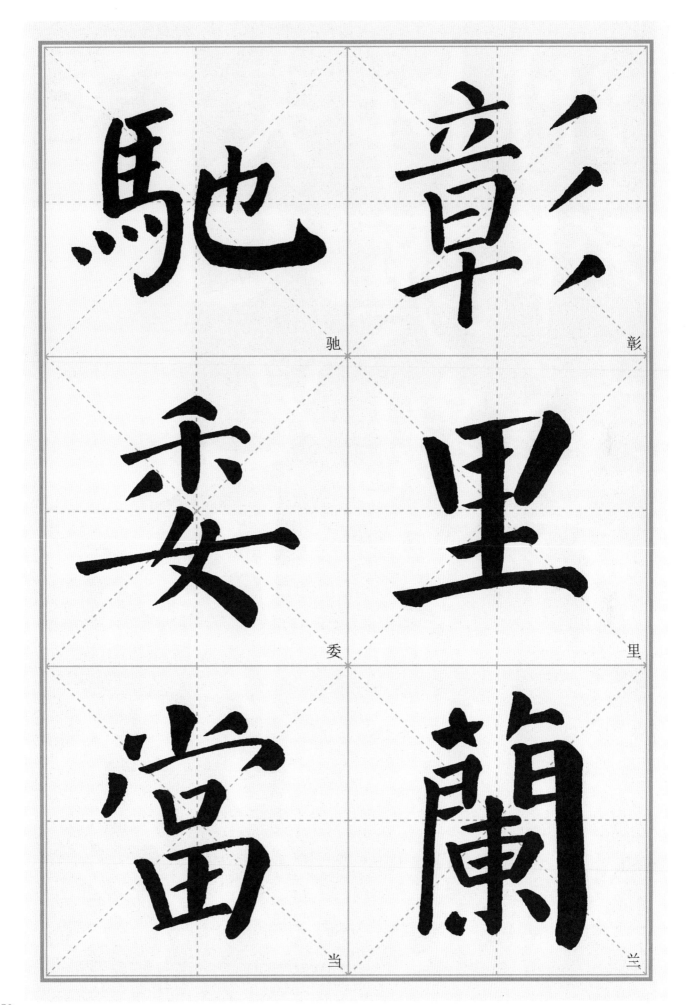

馳　彰
驰　彰

委　里
委　里

當　蘭
当　兰

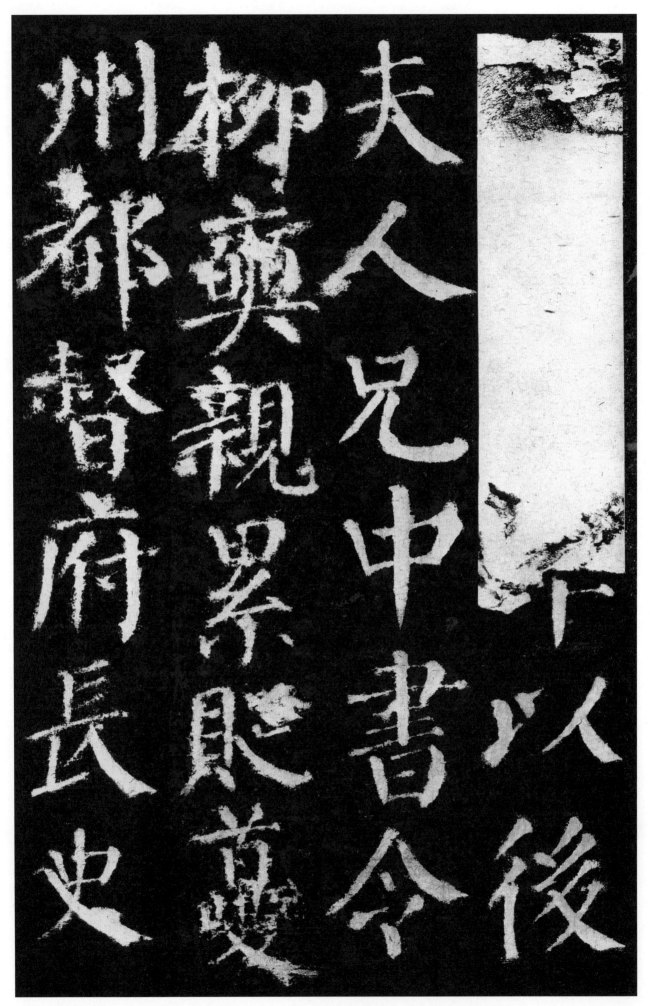

州柳夫
都奭人
督親兄
府累中
長贬書
史夔令

荣之。六年。以后夫人兄中书令柳奭亲。累贬夔州都督府长史。

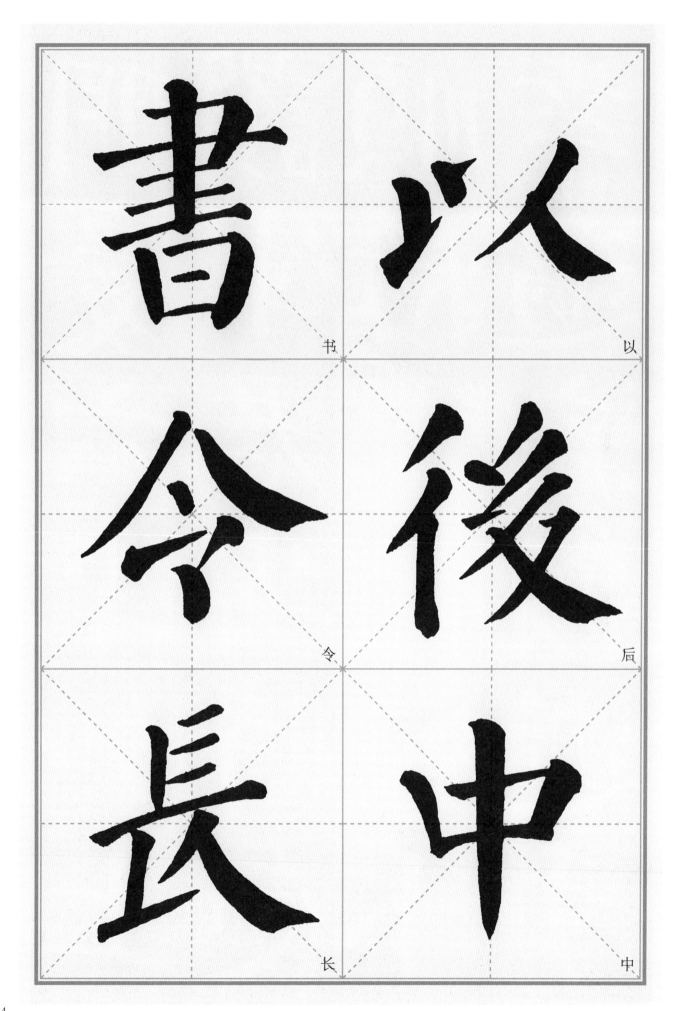

書　以

令　後

長　中

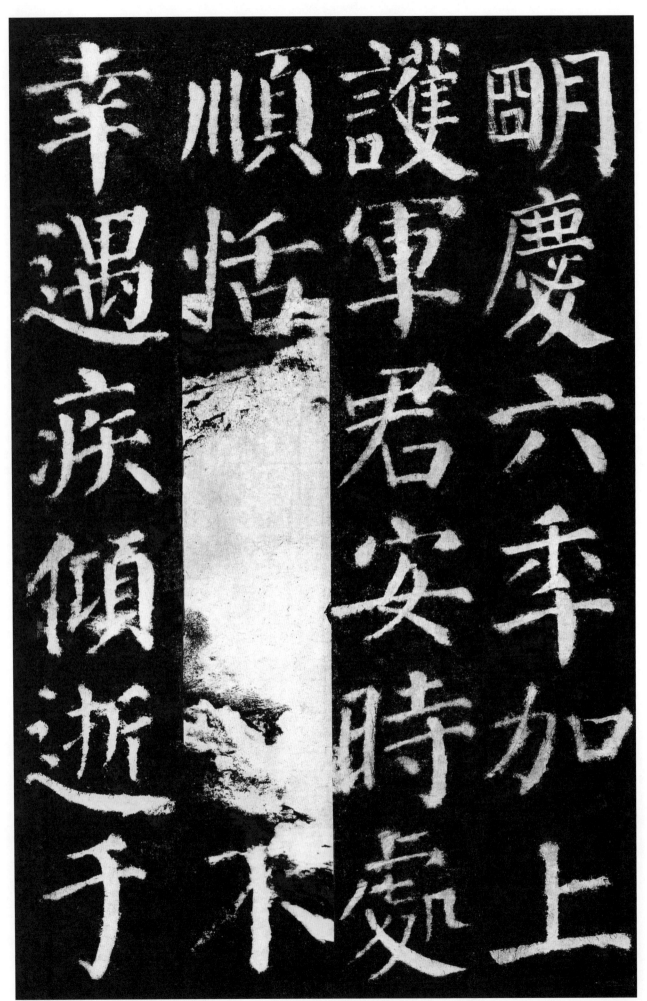

明庆六年。加上护军。君安时处顺。恬无愠色。不幸遇疾。倾逝于

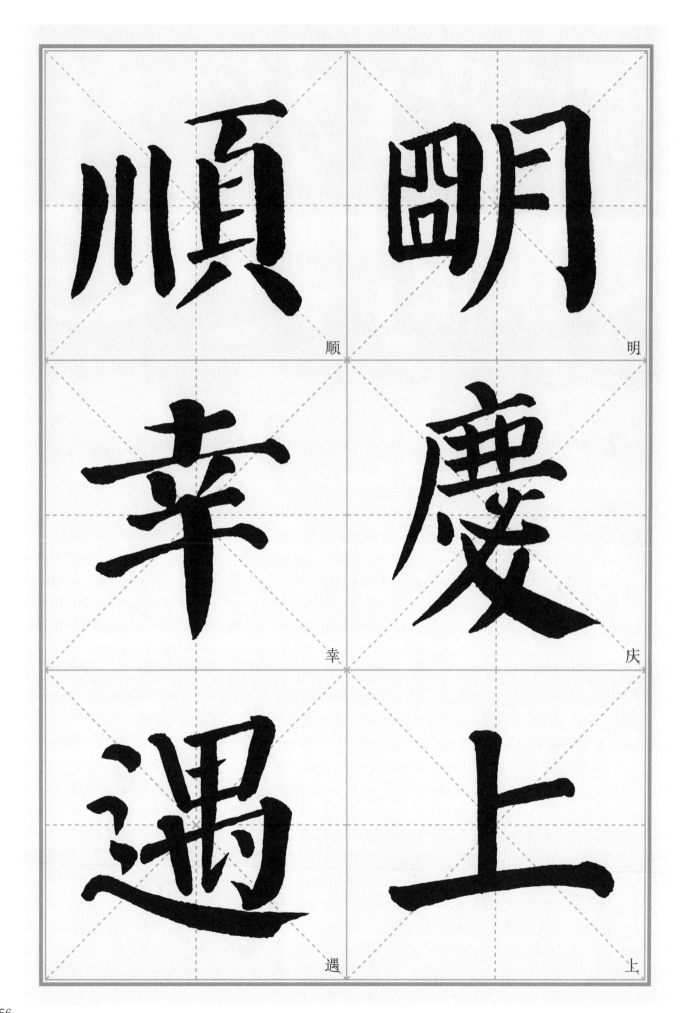

順　明

幸　庆

遇　上

56

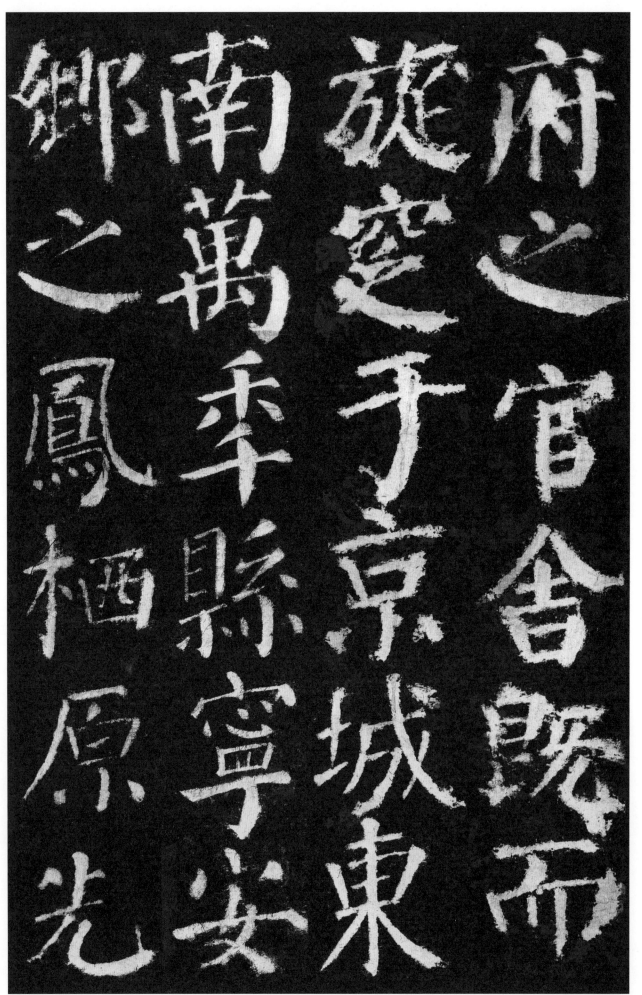

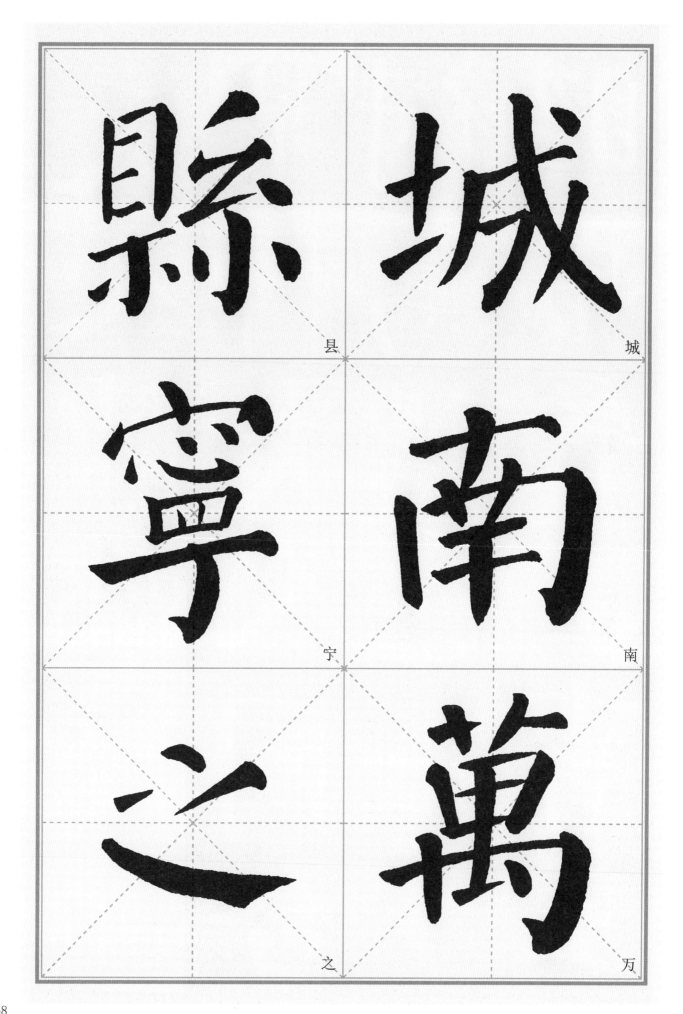

縣　城

寧　南

之　萬

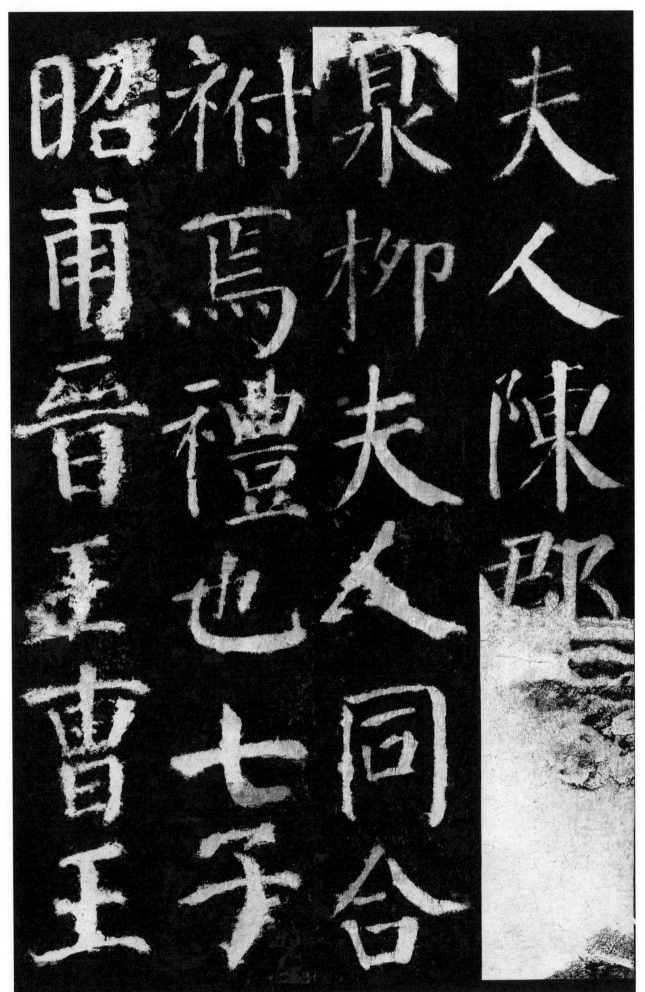

夫人陈郡殷氏爰柳夫人同合袝焉。礼也。七子。昭甫。晋王。曹王

59

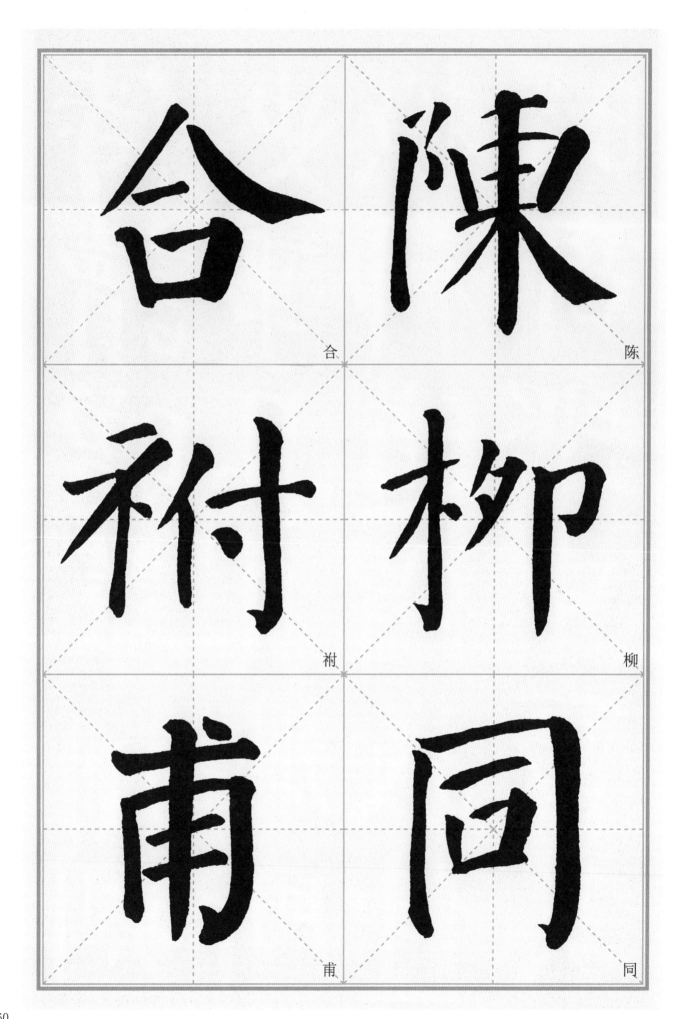

合　陈

袔　柳

甫　同

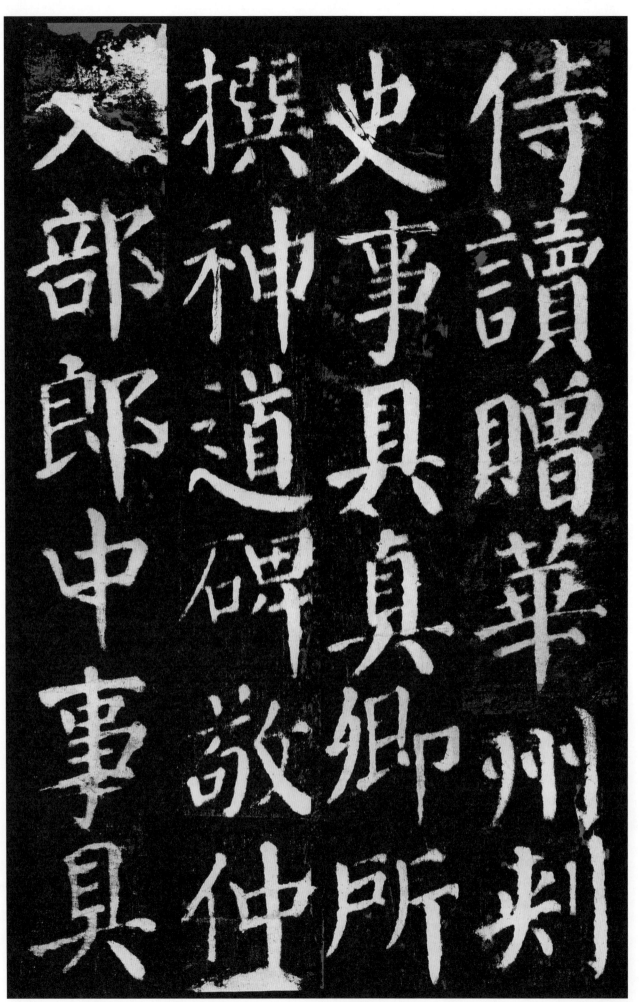

侍讀。贈華州刺史。事具真卿所撰神道碑。敬仲。吏部郎中。事具

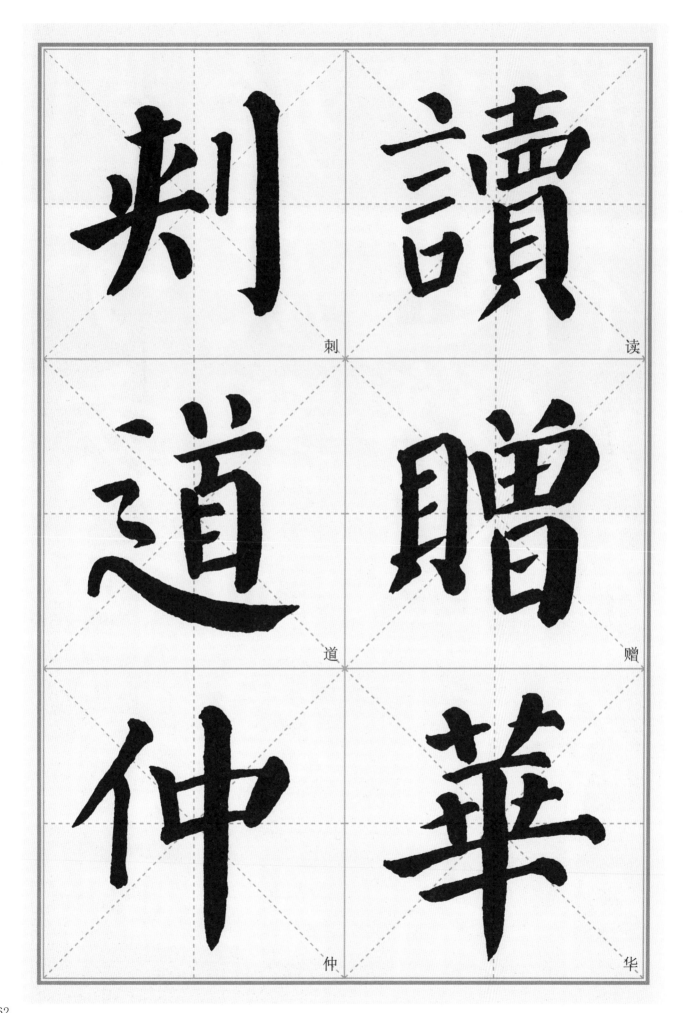

刺　读

道　赠

仲　华

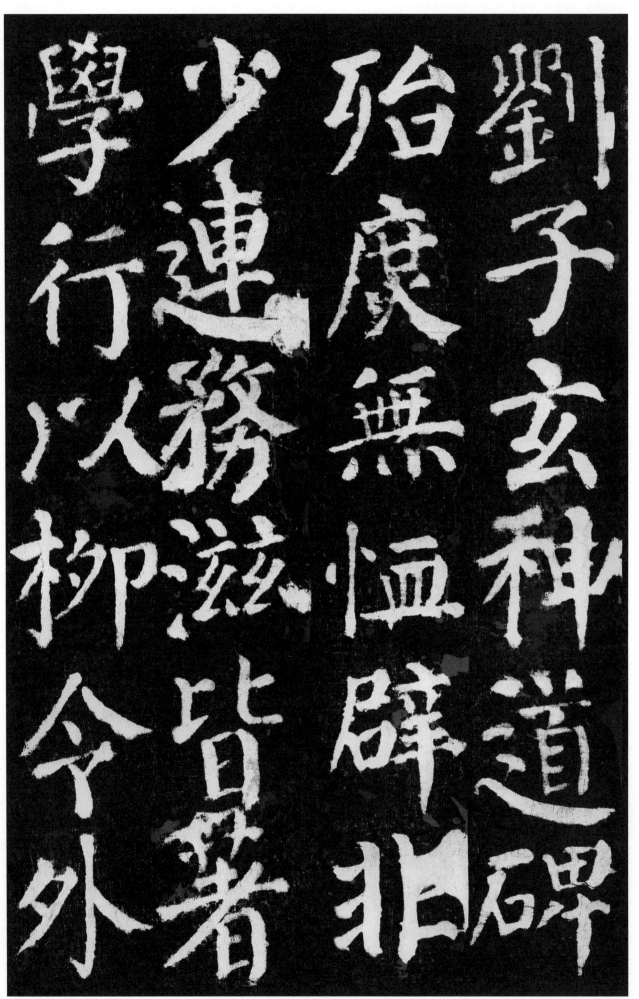

劉子玄神道碑。殆庶。無恤。辟非。少連。務滋。皆著学行。以柳令外

恤

刘

皆

玄

外

殆

甥不得仕进。孙。元[孙]。举进士。考功员外刘奇特标榜之。名动海

员　　甥

奇　　进

特　　举

内。从调以书判入高等者三。累迁太子舍人。属玄宗监

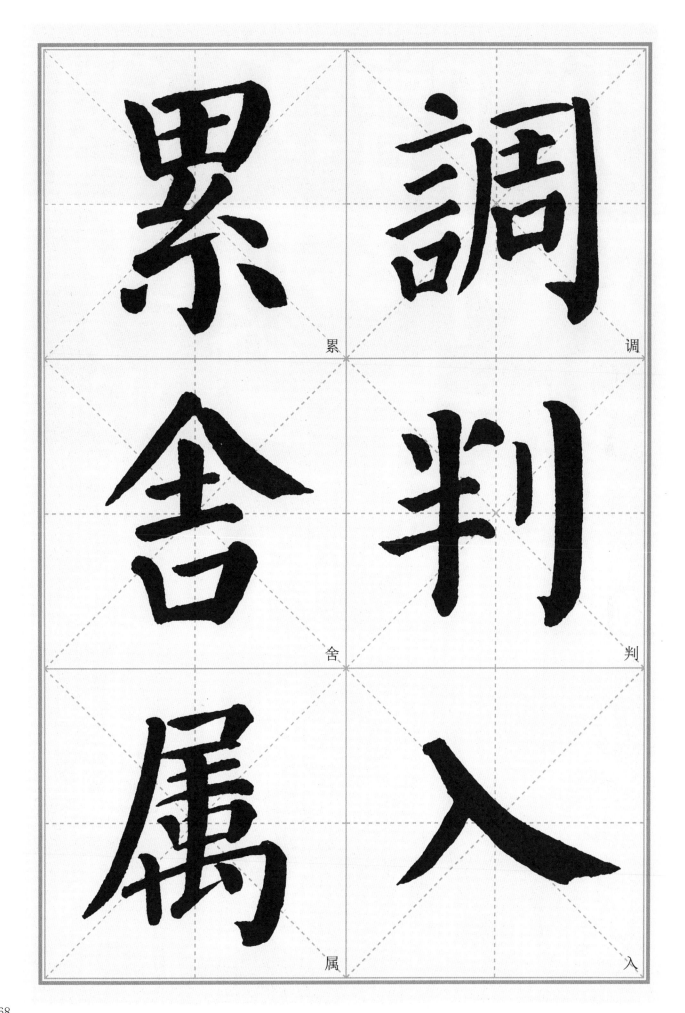

累

调

舍

判

属

入

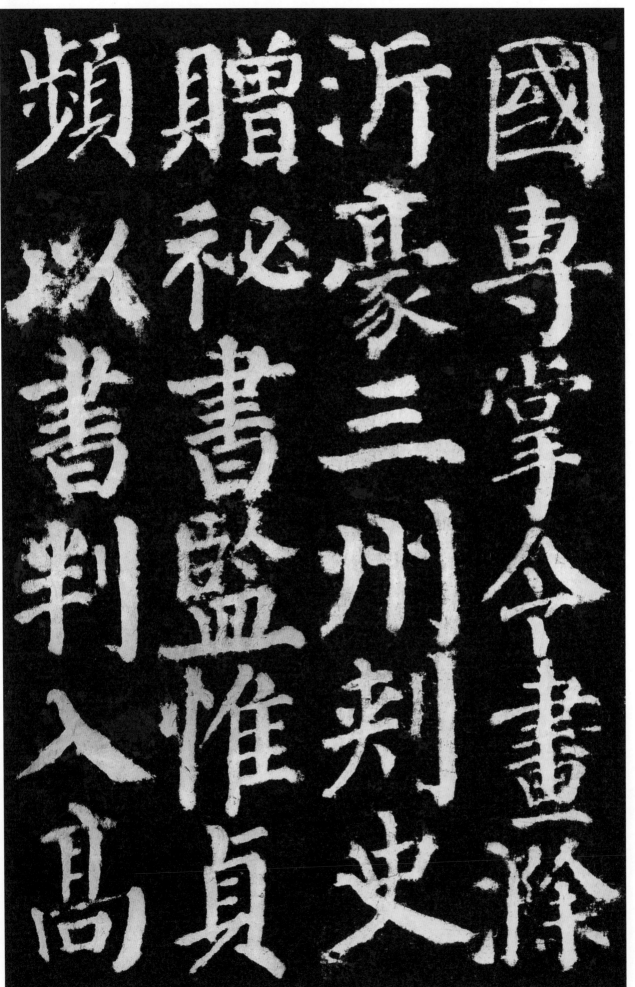

国。专掌令画。滁。沂。豪三州刺史。赠秘书监。惟贞。频以书判入高

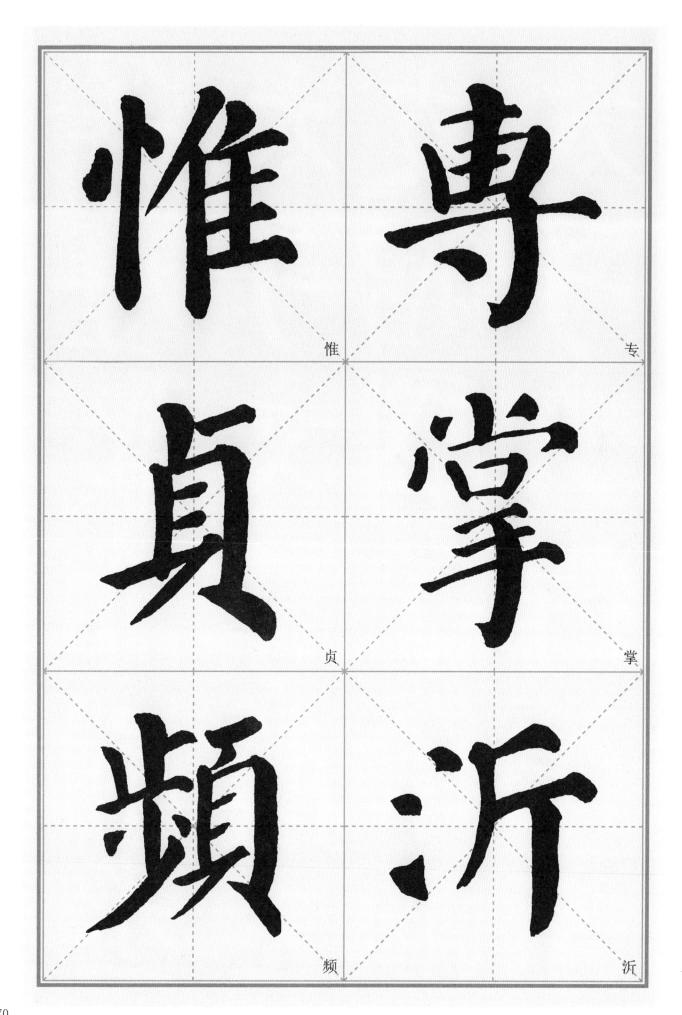

惟　专
贞　掌
频　沂

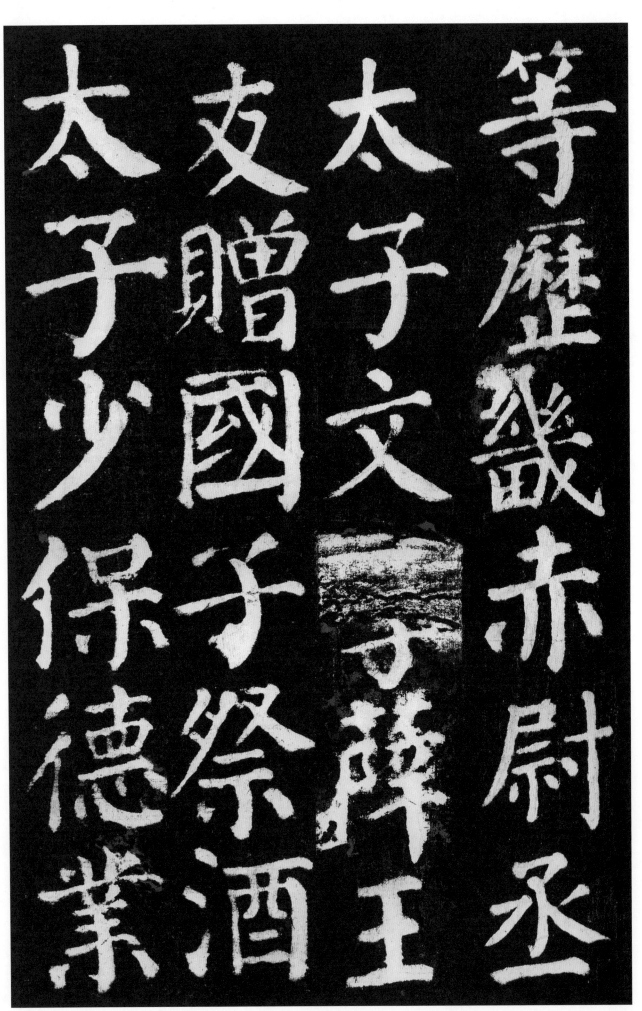

等。历几赤尉丞。太子文学。薛王友。赠国子祭酒。太子少保。德业

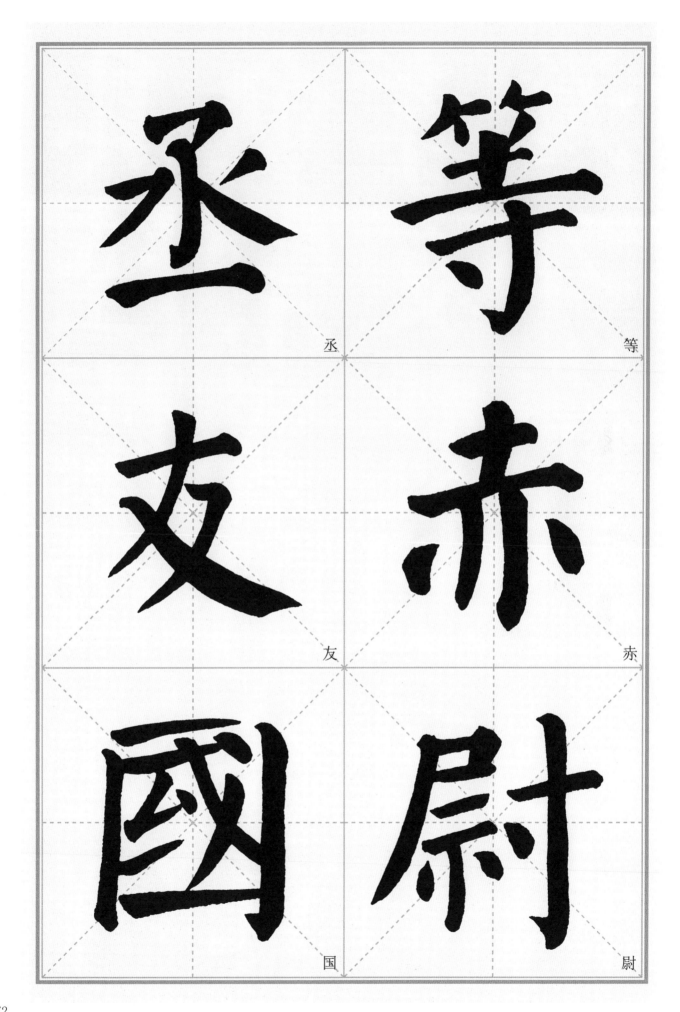

丞

等

友

赤

国

尉

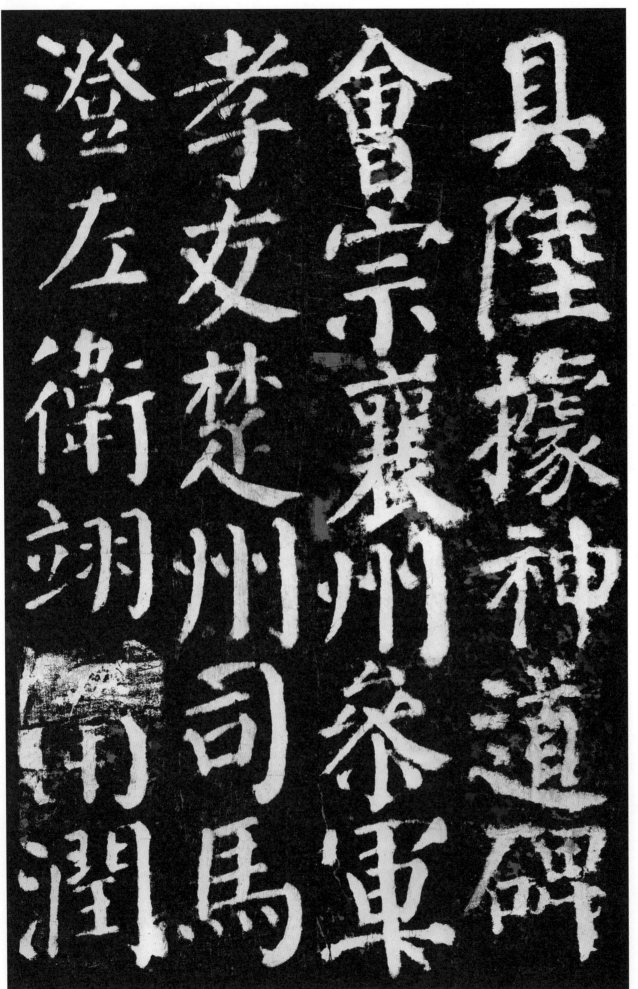

具陆据神道碑。会宗。襄州参军。孝友。楚州司马。澄。左卫翊卫。润

具陸據神道碑會宗襄州参軍孝友楚州司馬澄左衛翊衛潤

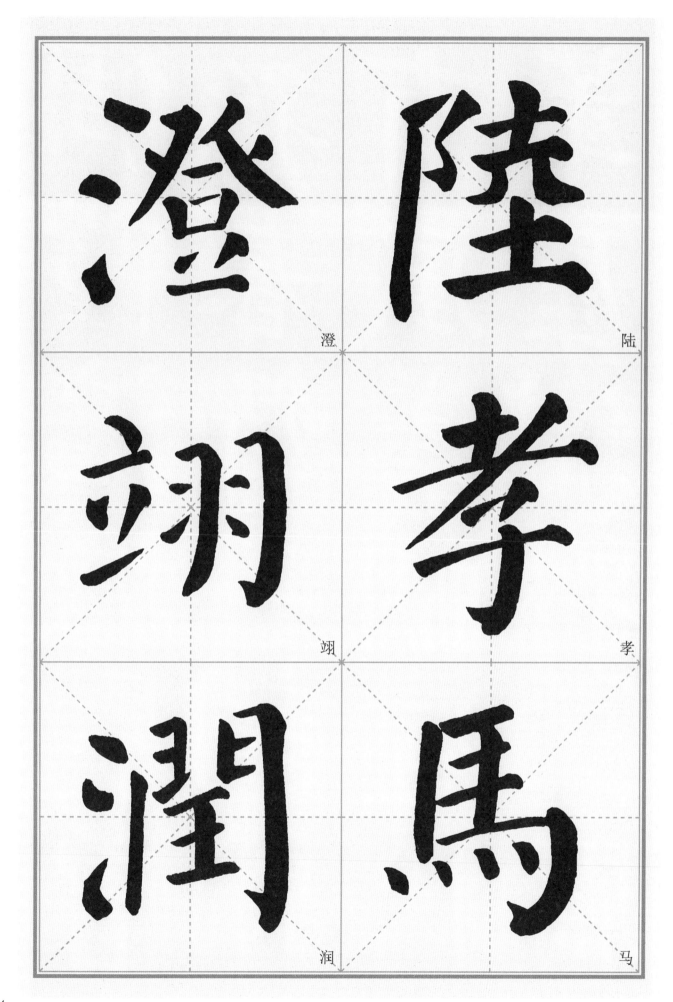

澄　陆

翊　孝

潤　馬

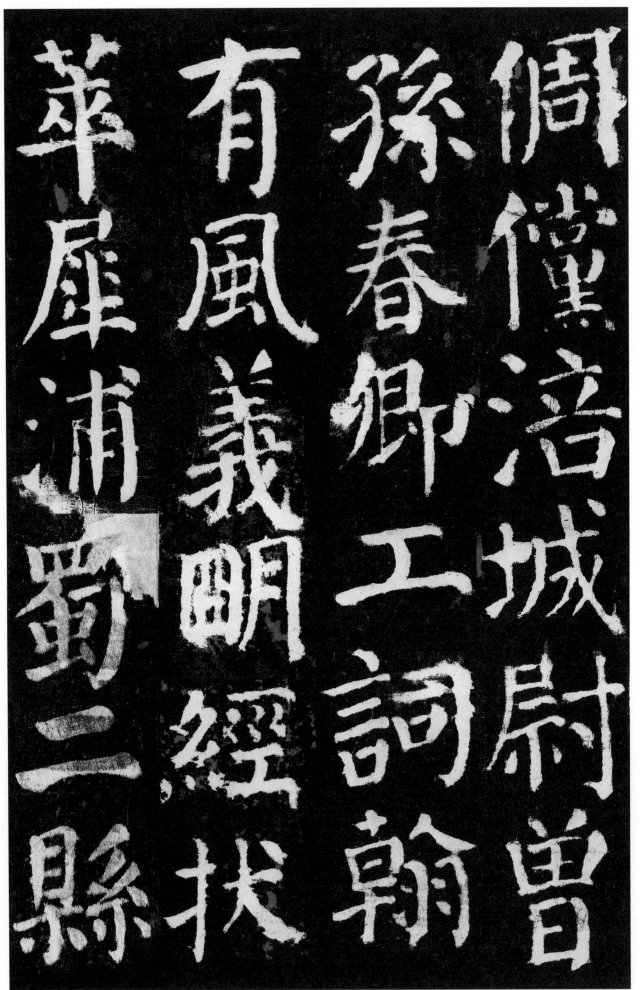

華犀浦蜀二縣　有風義明經　孫春卿工詞翰　偶儻涪城尉曾

偶儻。涪城尉。曾孫。春卿。工詞翰。有风义。明经拔萃。犀浦。蜀二县

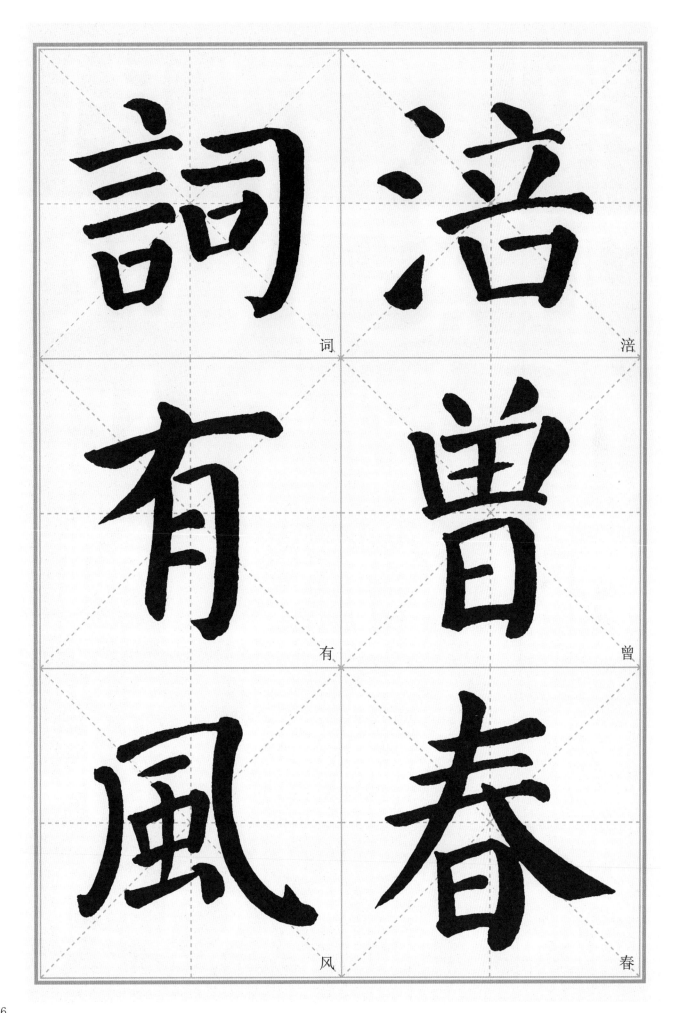

词

涪

有

曾

风

春

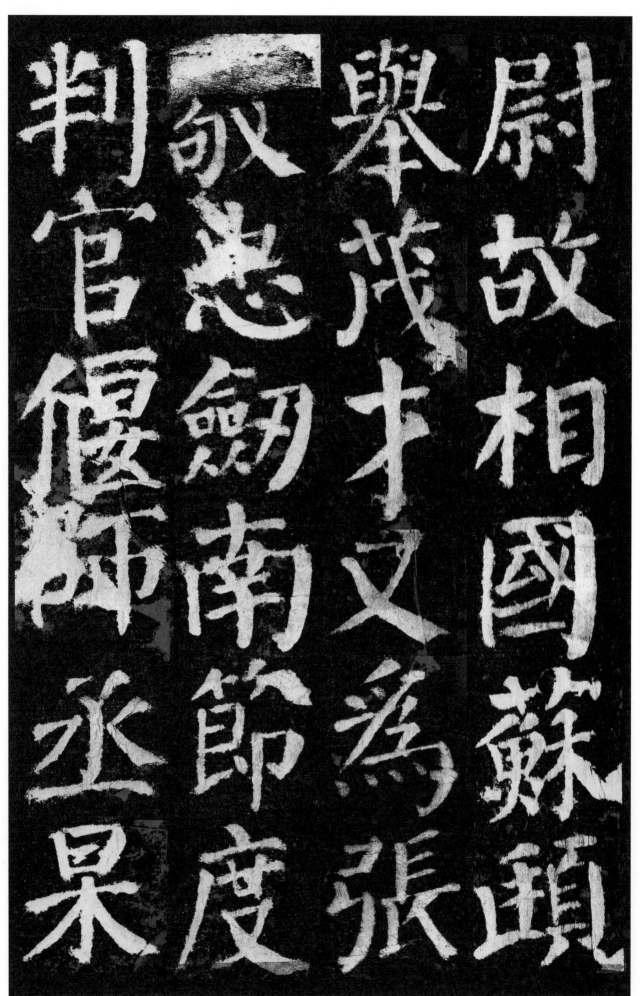

尉。故相国苏颋举茂才。又为张敬忠剑南节度判官。偃师丞。杲

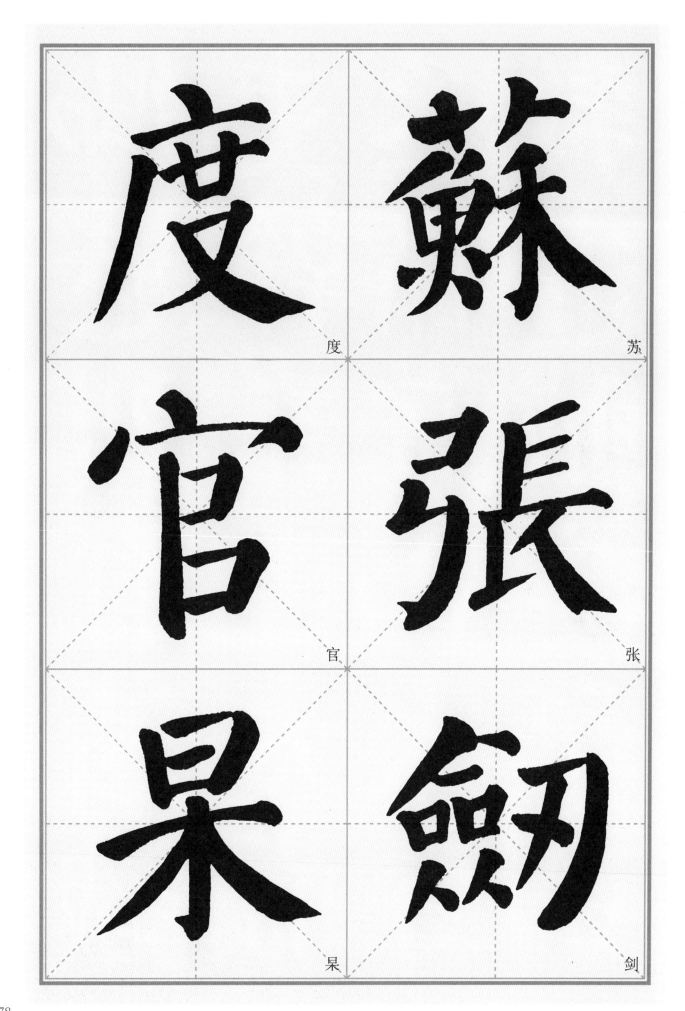

度 官 杲 蘇 張 劍

卿忠烈有清識吏幹累遷太
常丞攝常山太守杀逆贼安禄山

卿。忠烈有清识吏干。累迁太常丞。摄常山太守。杀逆贼安禄山

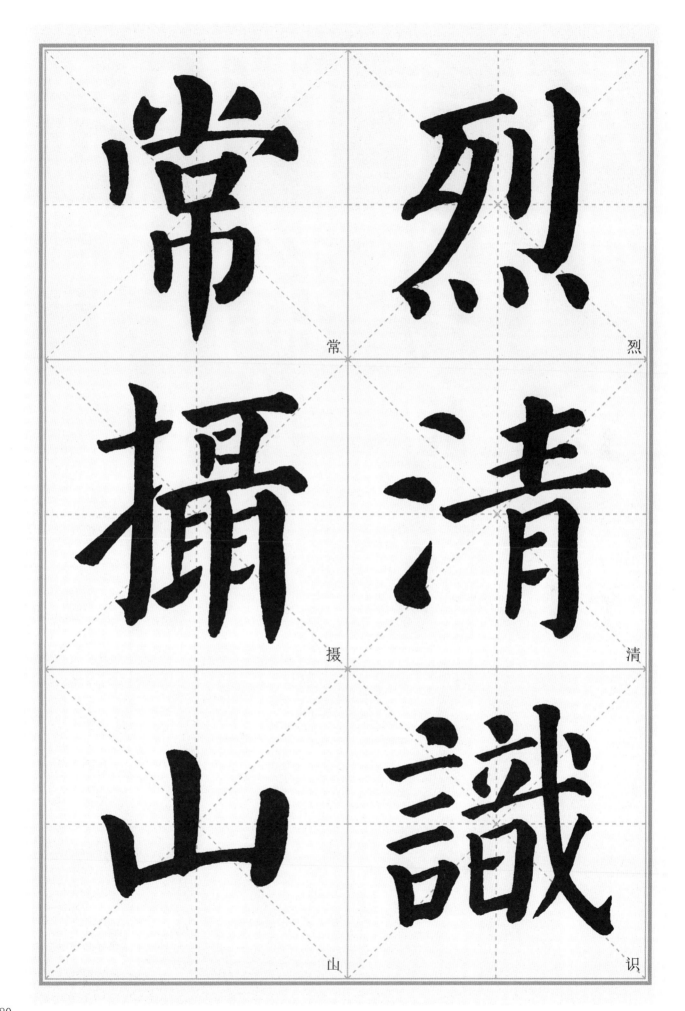

常 烈

攝 清

山 識

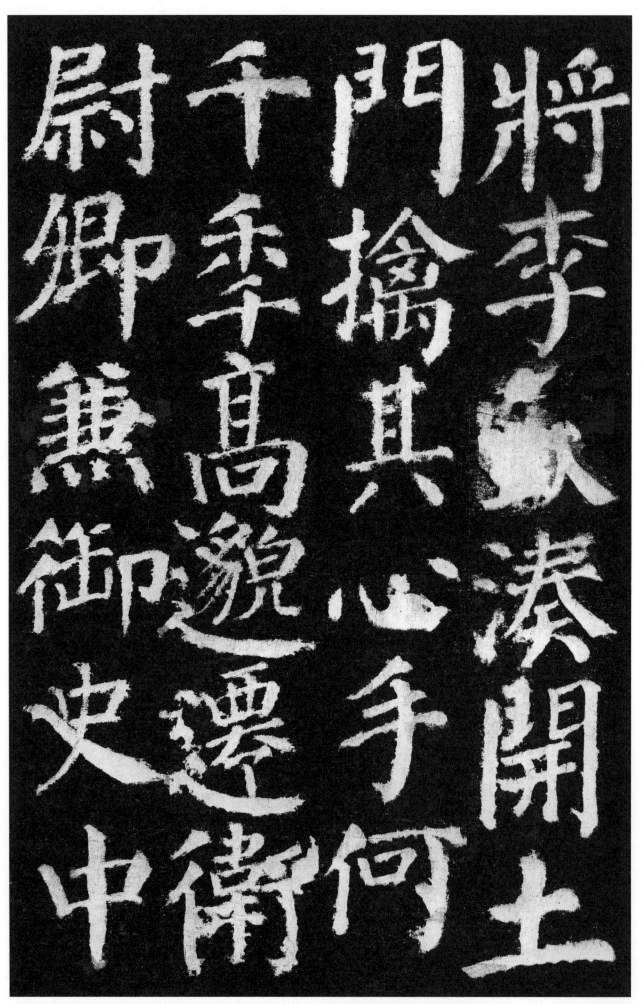

将李钦湊。开土门。擒其心手何千年。高邈。迁卫尉卿。兼御史中

尉卿　千秊　门擒其　将李钦
　　熊　季高　心手　湊開土
　御　邈遷　　　
史　　卫何

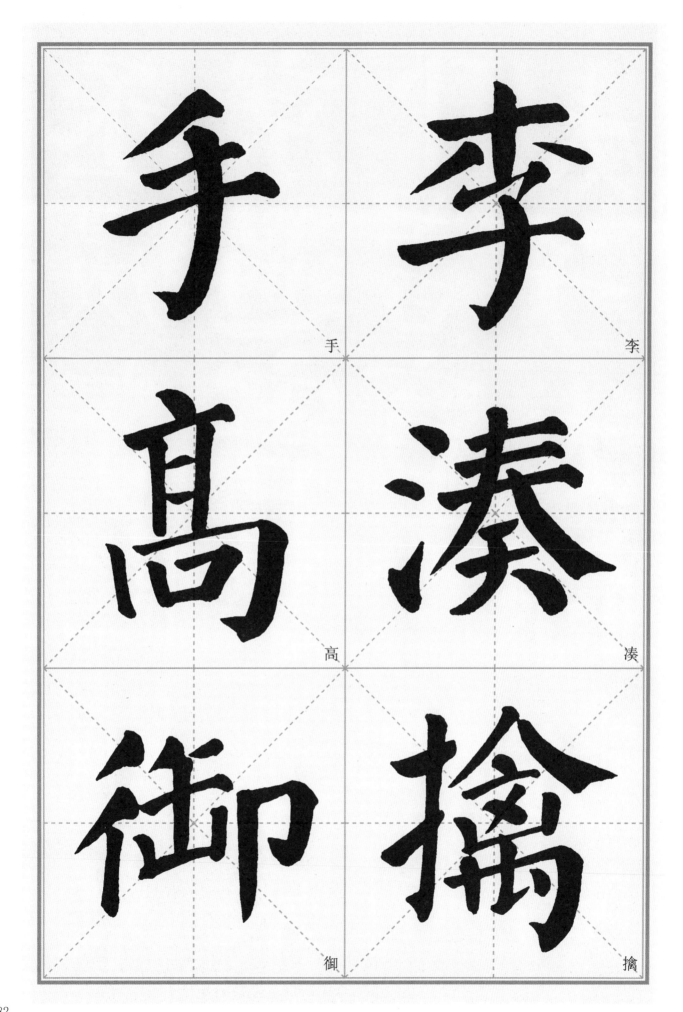

手　李

高　湊

御　擒

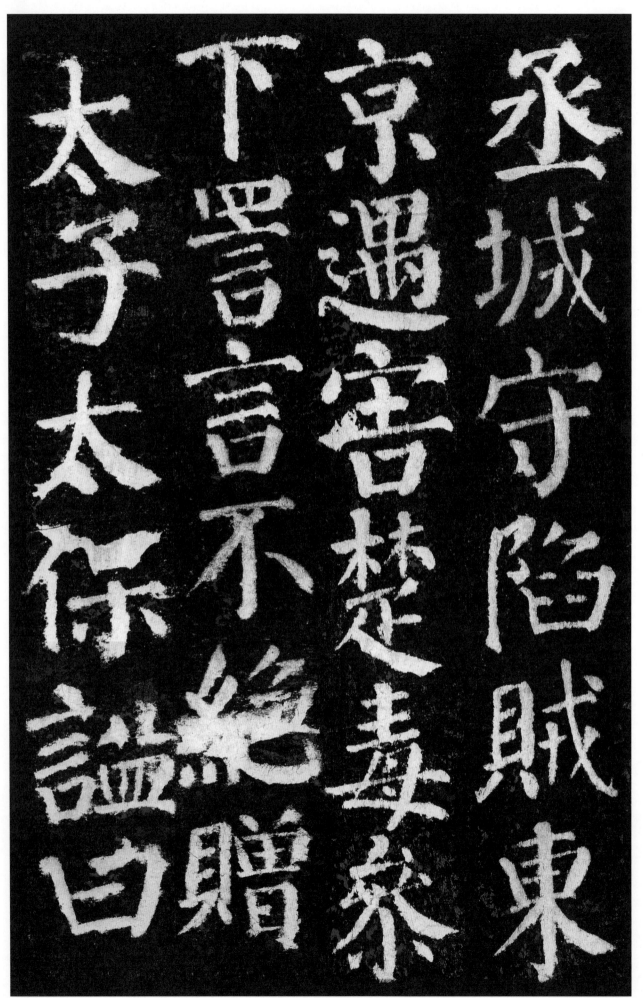

丞。城守陷贼。东京遇害。楚毒参下。詈言不绝。赠太子太保。谥曰

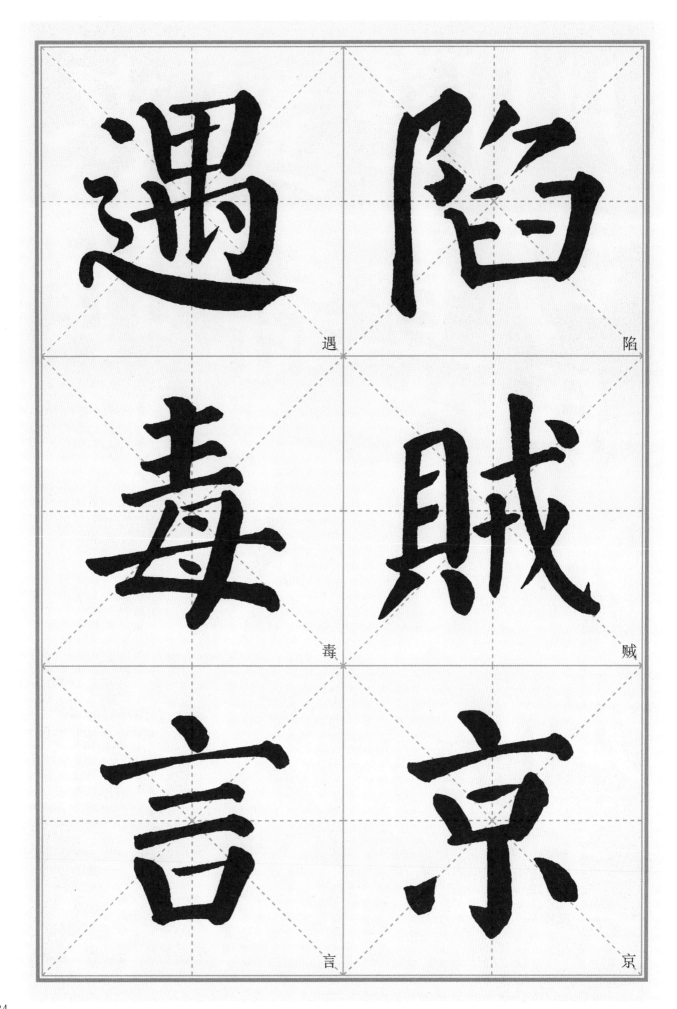

遇　陷

毒　賊

言　京

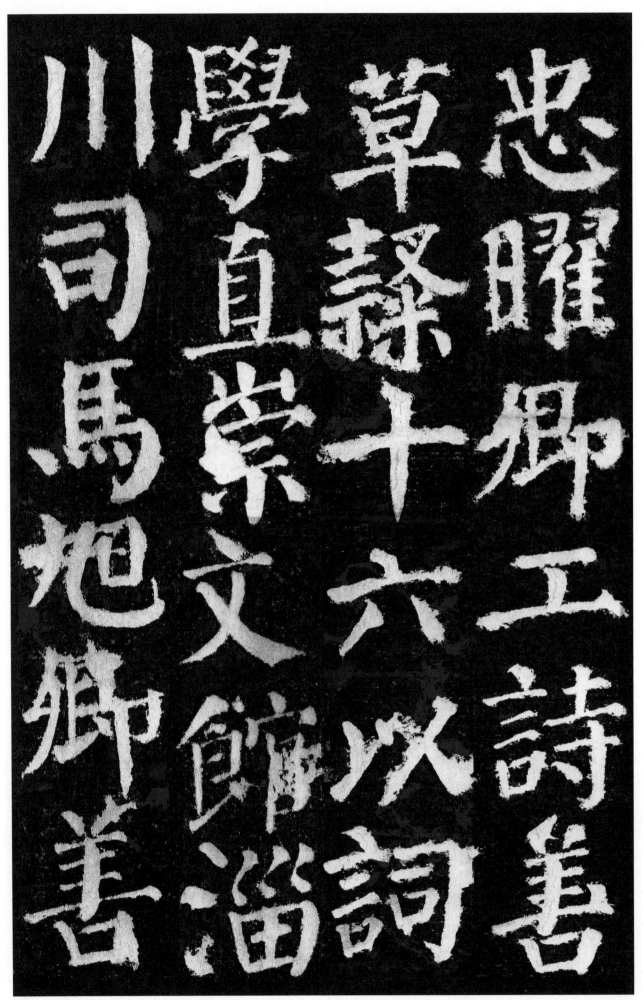

川　學　草　忠
司　直　綟　曜
馬　崇　十　卿
旭　文　六　工
卿　館　以　詩
善　淄　詞　善

忠。曜卿。工诗。善草隶。十六以词学直崇文馆。淄川司马。旭卿。善

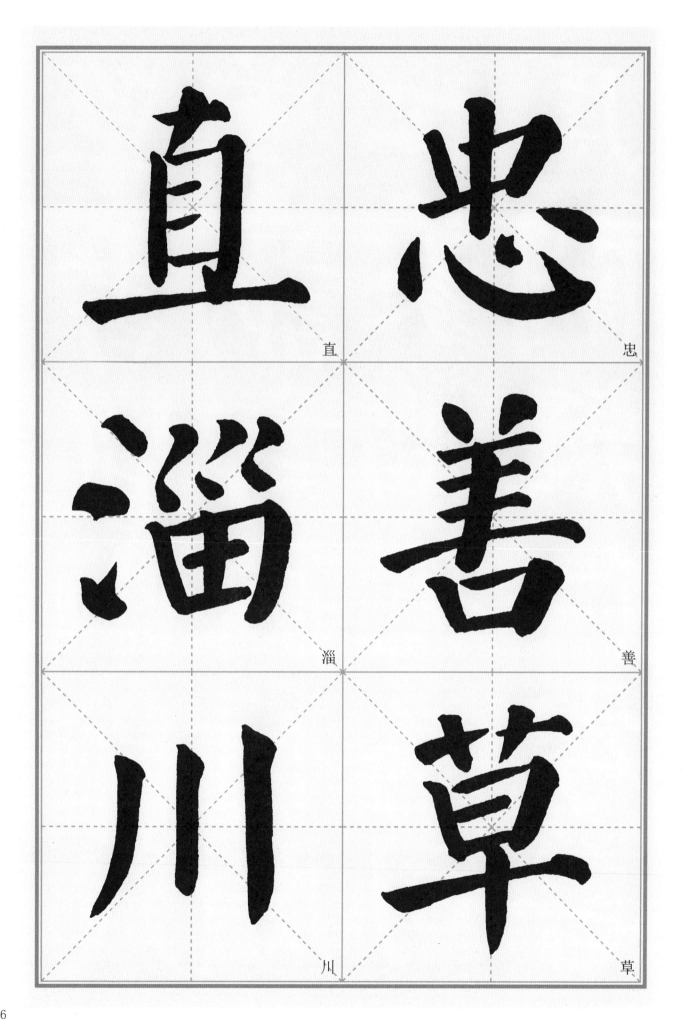

直　忠

淄　善

川　草

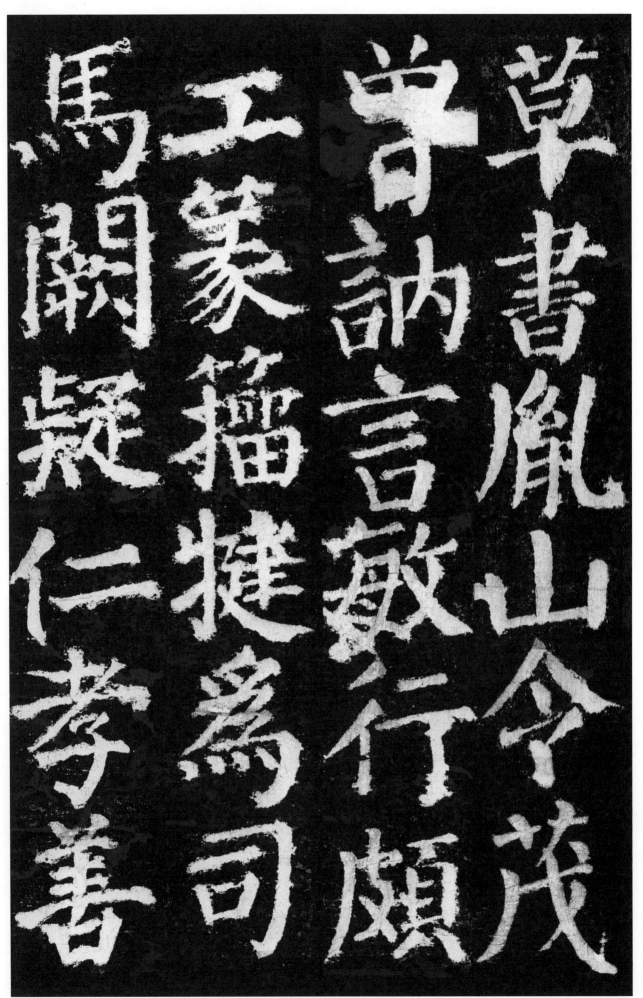

草书。胤山令。茂曾。讷言敏行。颇工篆籀。犍为司马。阙疑。仁孝。善

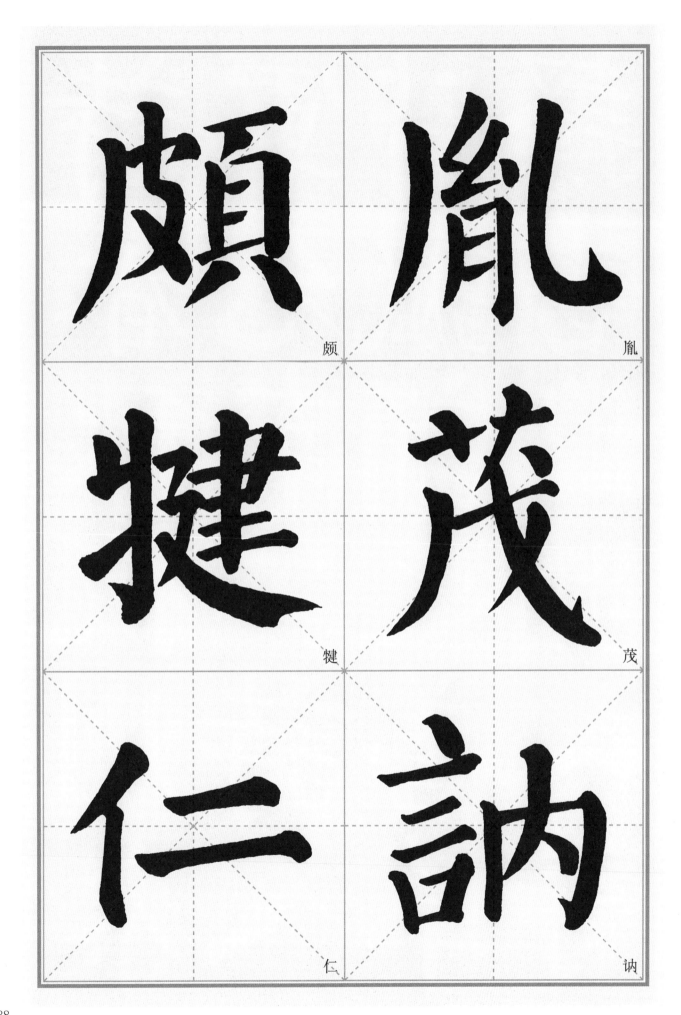

颇

胤

犍

茂

仁

讷

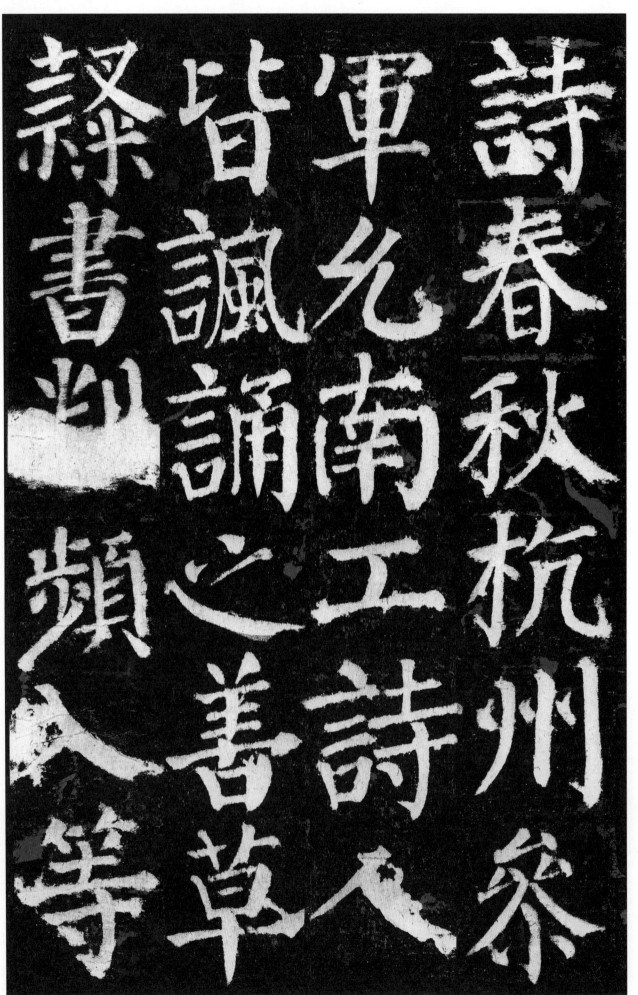

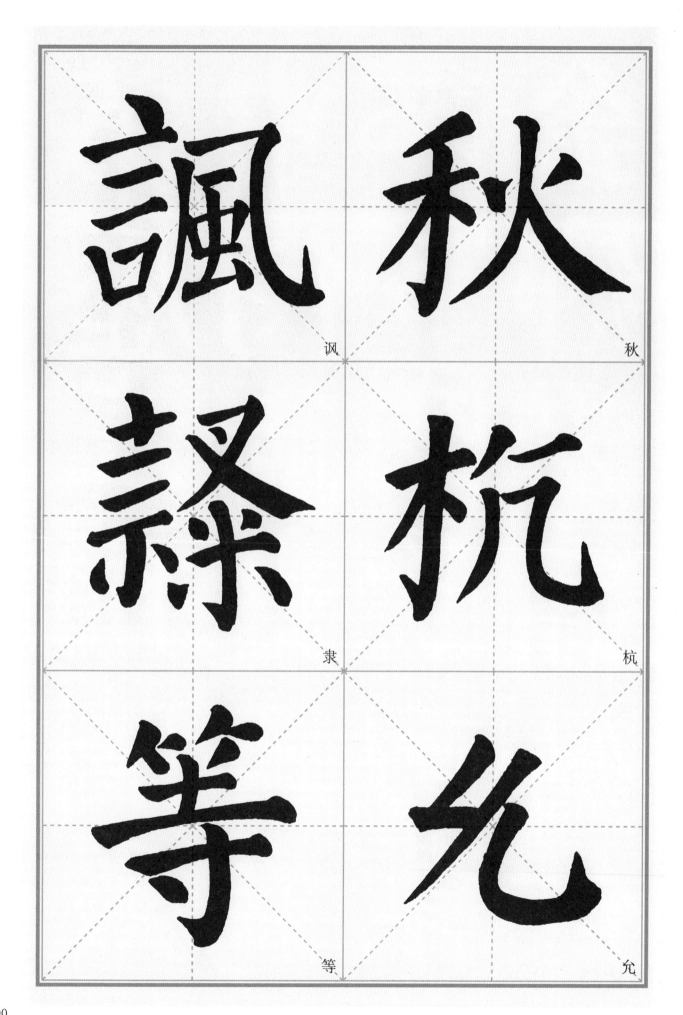

讽

秋

隶

杭

等

允

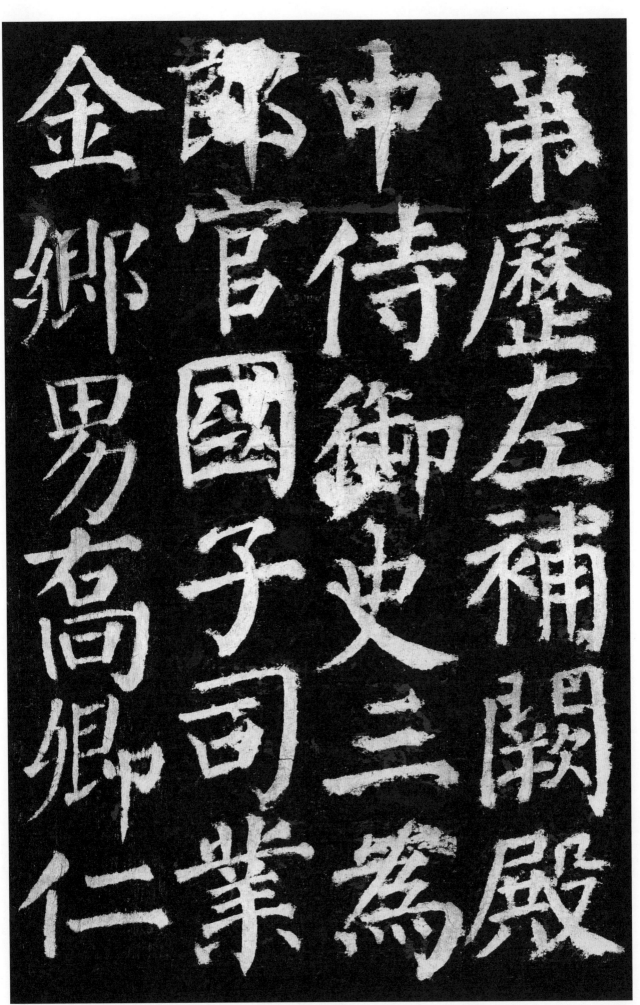

第。历左补阙。殿中侍御史。三为郎官。国子司业。金乡男。乔卿。仁

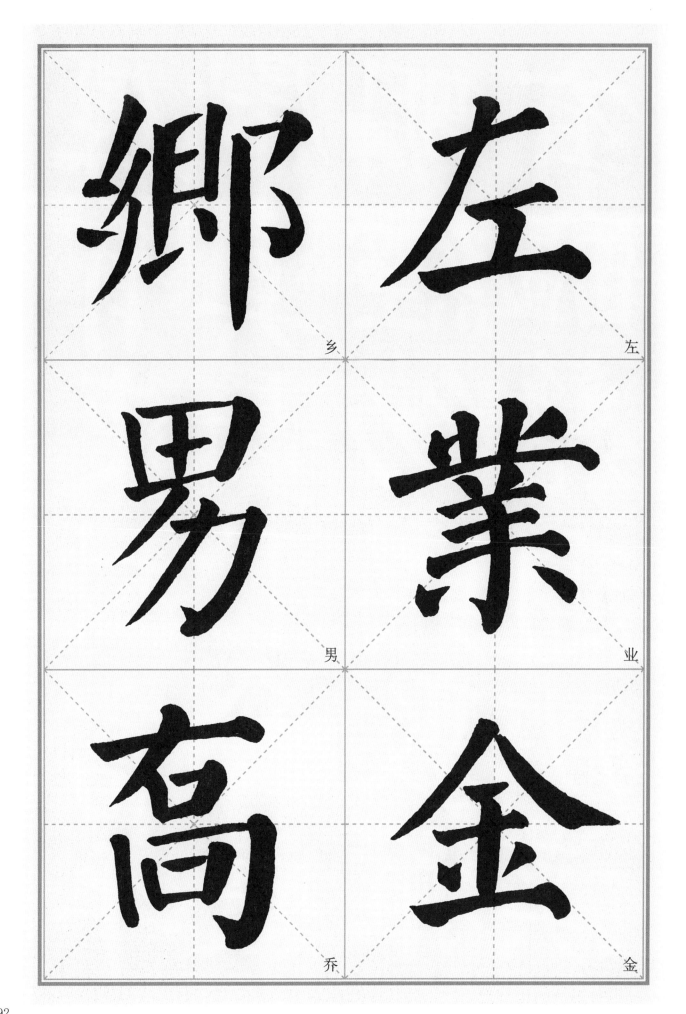

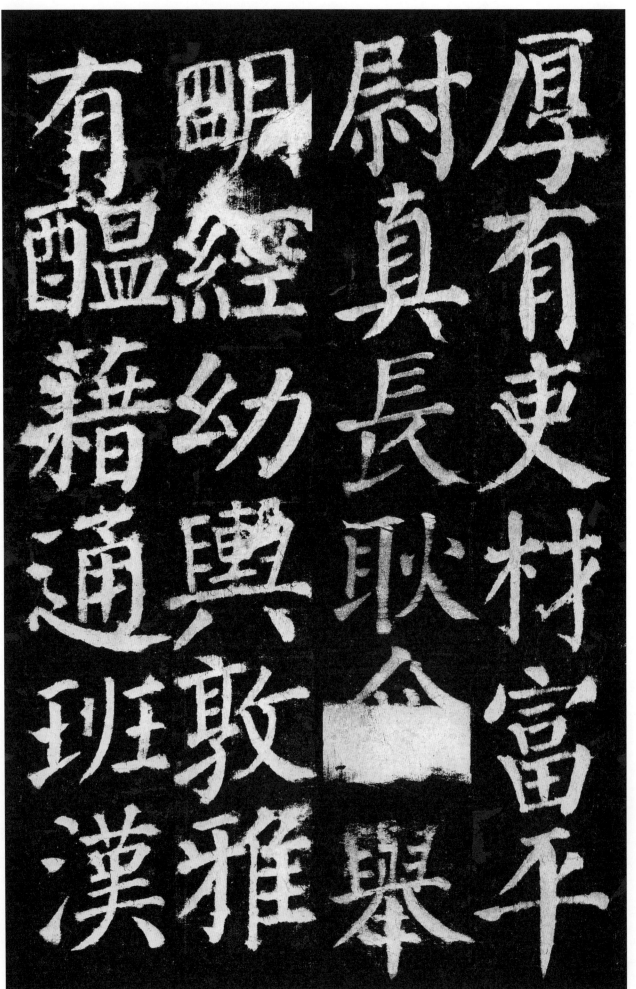

厚有吏材。富平尉。真长。耿<u>介</u>。举明经。幼舆。敦雅有酝藉。通班汉

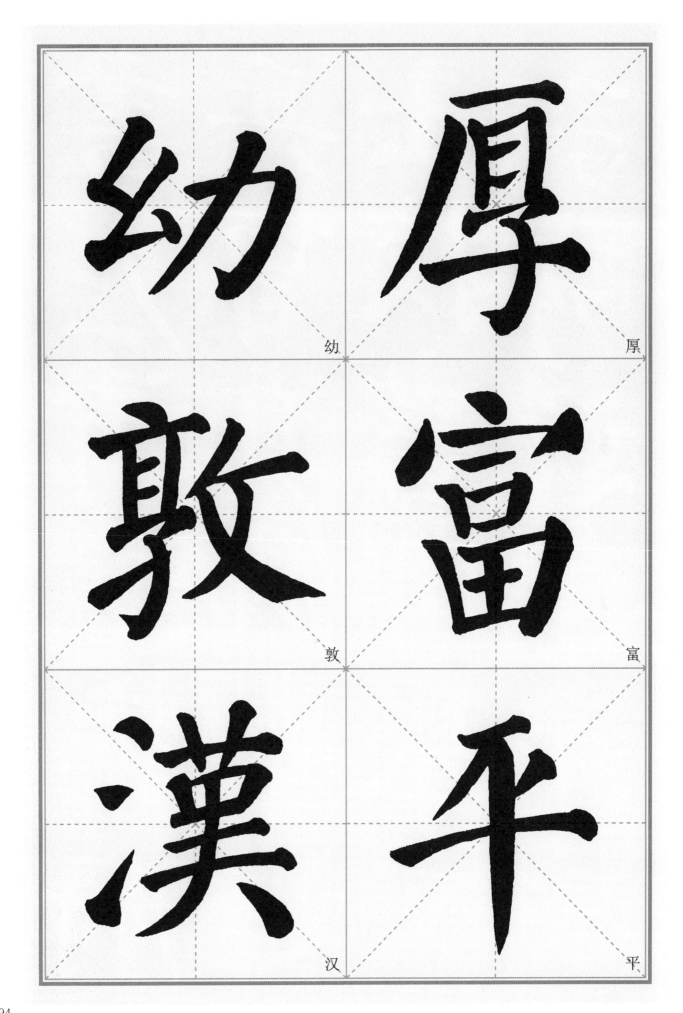

幼　厚

敦　富

汉　平

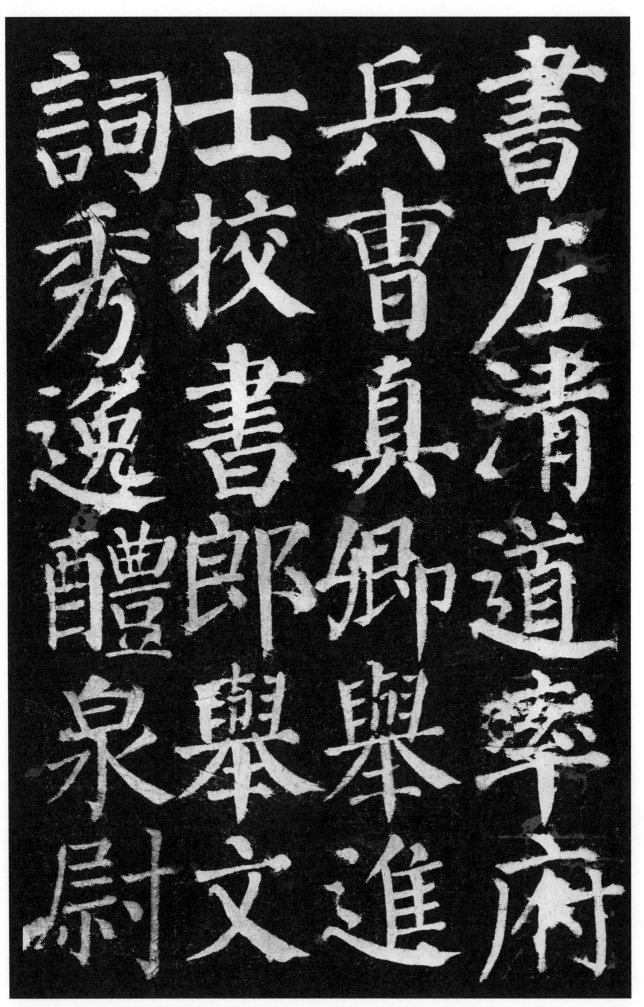

書左清道率府

兵曹真卿舉進

士校書郎舉文

詞秀逸醴泉尉

书。左清道率府兵曹。真卿。举进士。校书郎。举文词秀逸。醴泉尉。

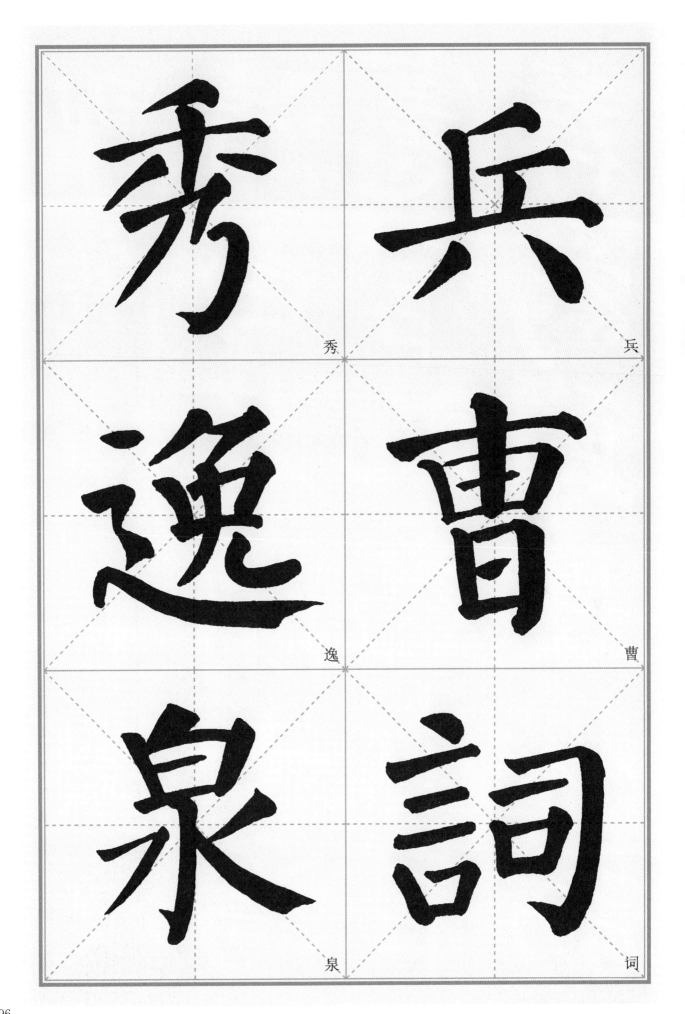

秀

兵

逸

曹

泉

詞

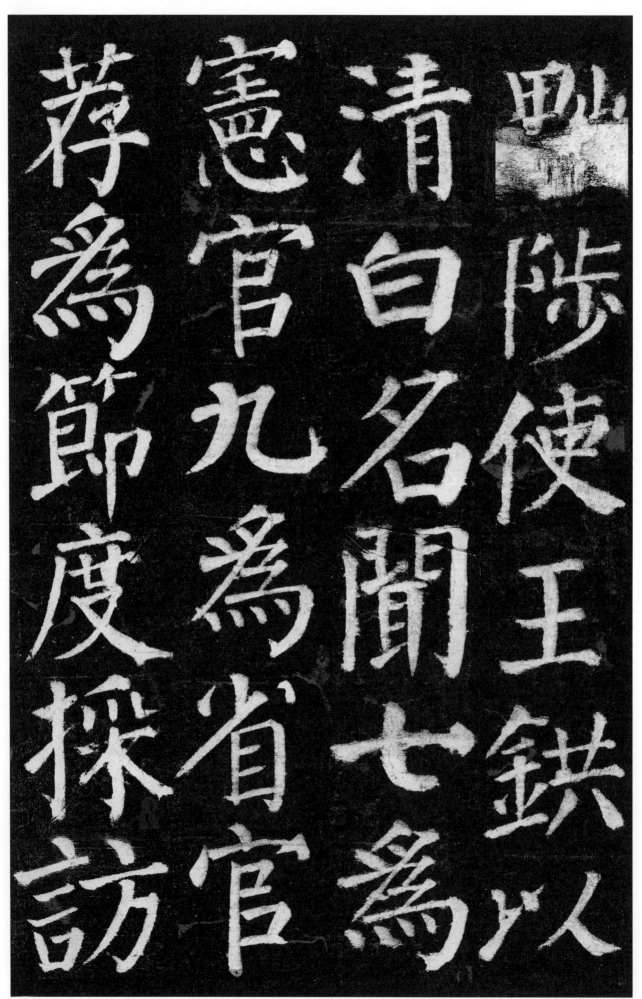

荐为节度采访

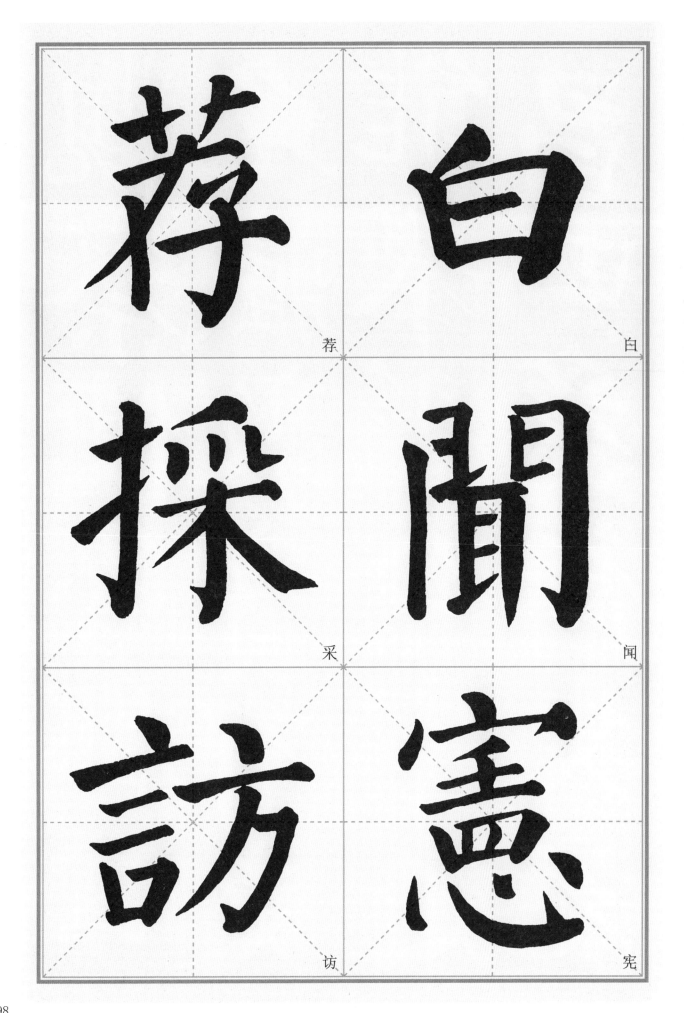

荐　白

采　闻

访　宪

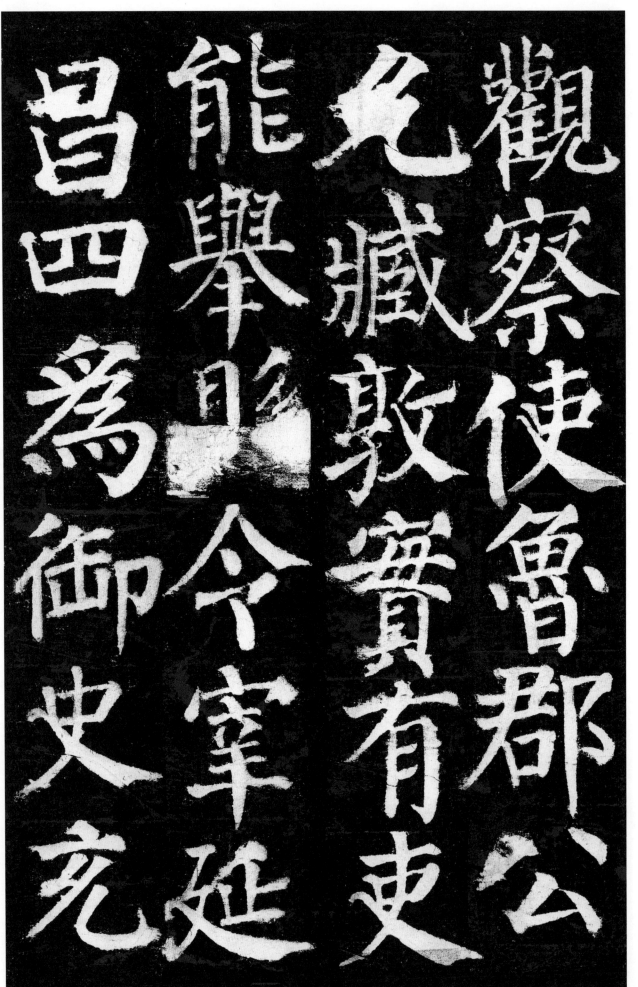

観察使。鲁郡公。允臧。敦实有吏能。举邑令。宰延昌。四为御史。充

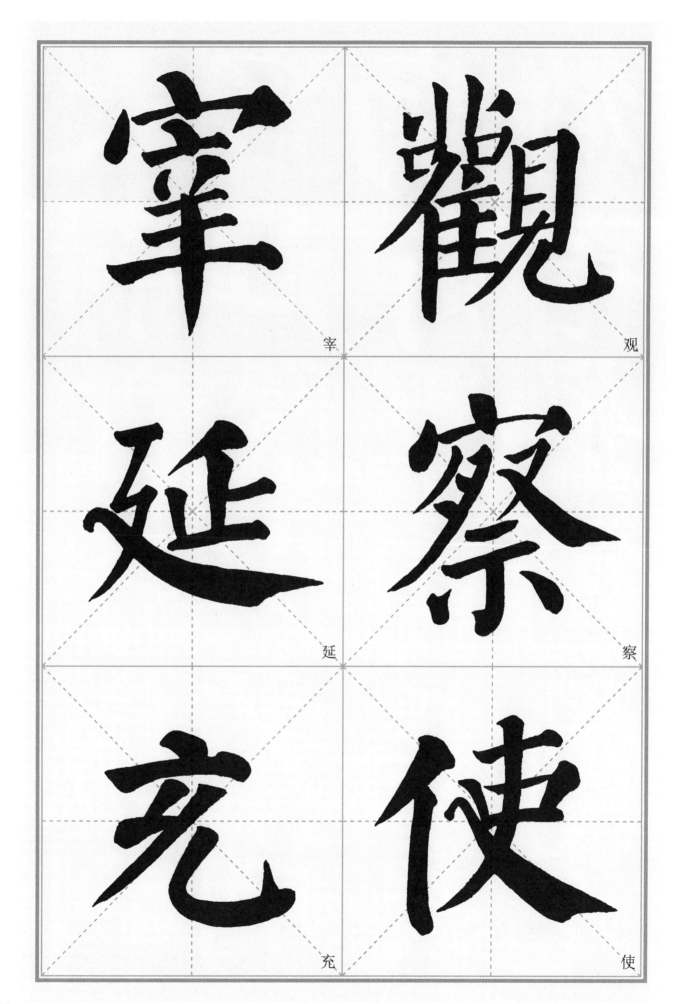

宰

观

延

察

充

使

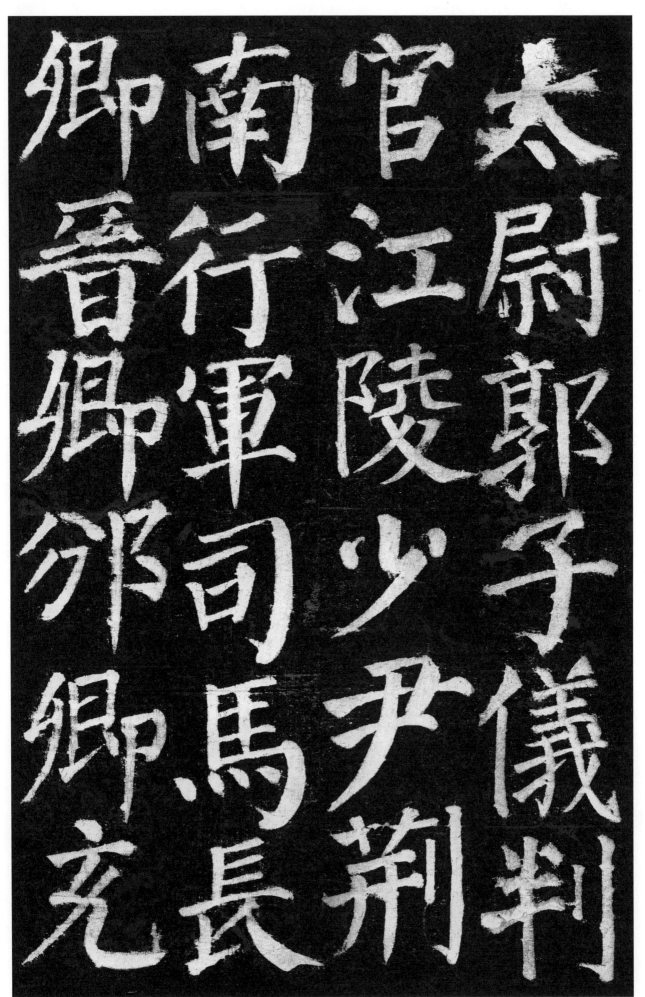

太尉郭子仪判官。江陵少尹。荆南行军司马。长卿。晋卿。邠卿。充

卿南官大

晋行江尉

卿軍陵郭

邠司少子

卿馬尹儀

克長荆判

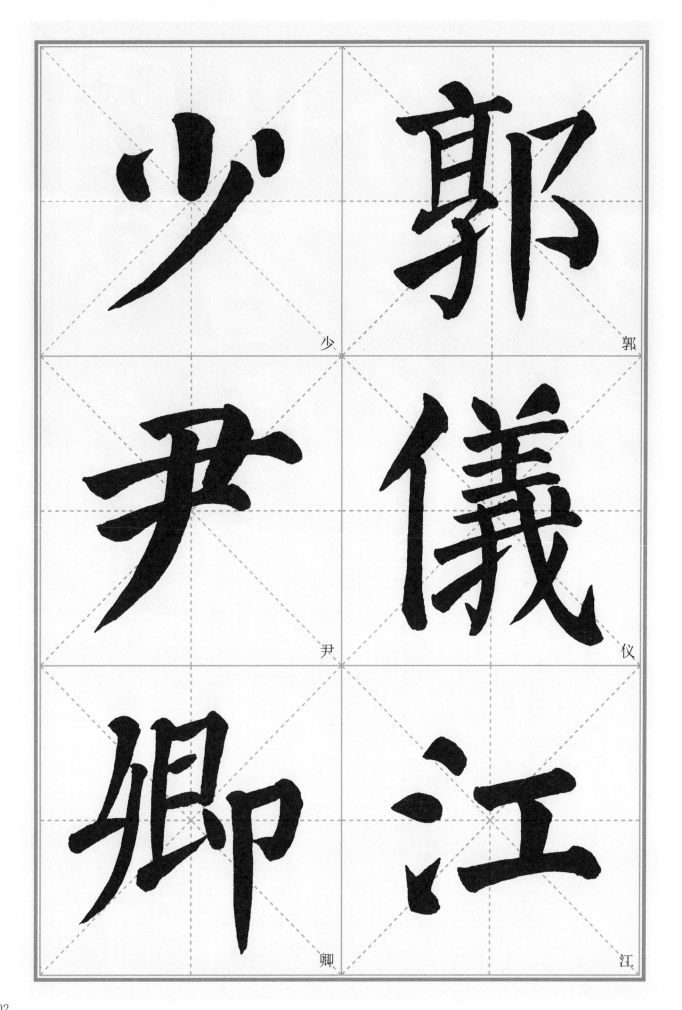

少　郭

尹　仪

卿　江

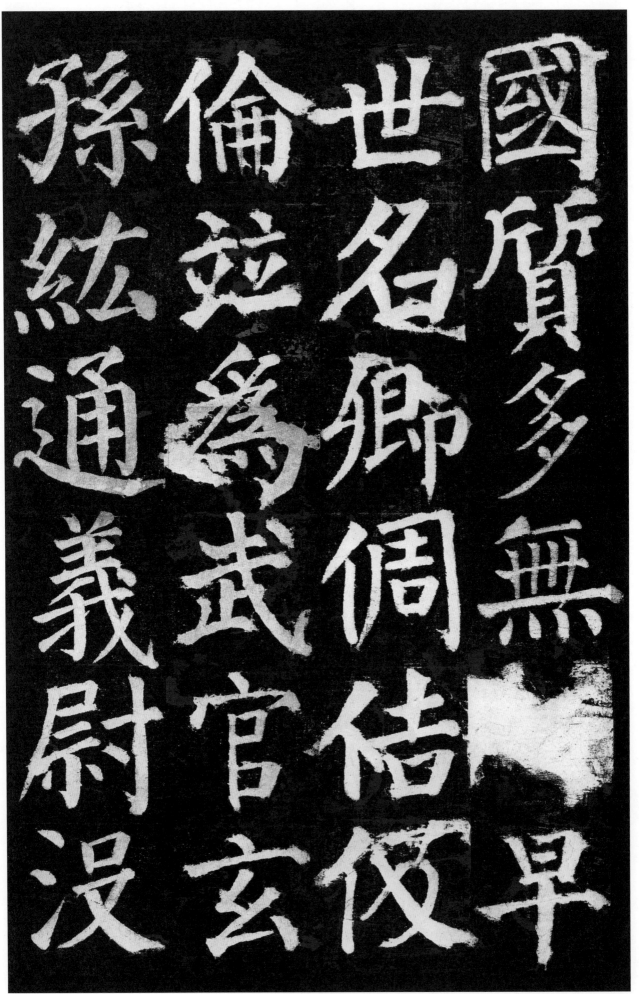

国。质。
多无禄。
早世。名卿。
偶。佶。伋。
伦。并为
武官。玄孙。
纮。通义尉。没

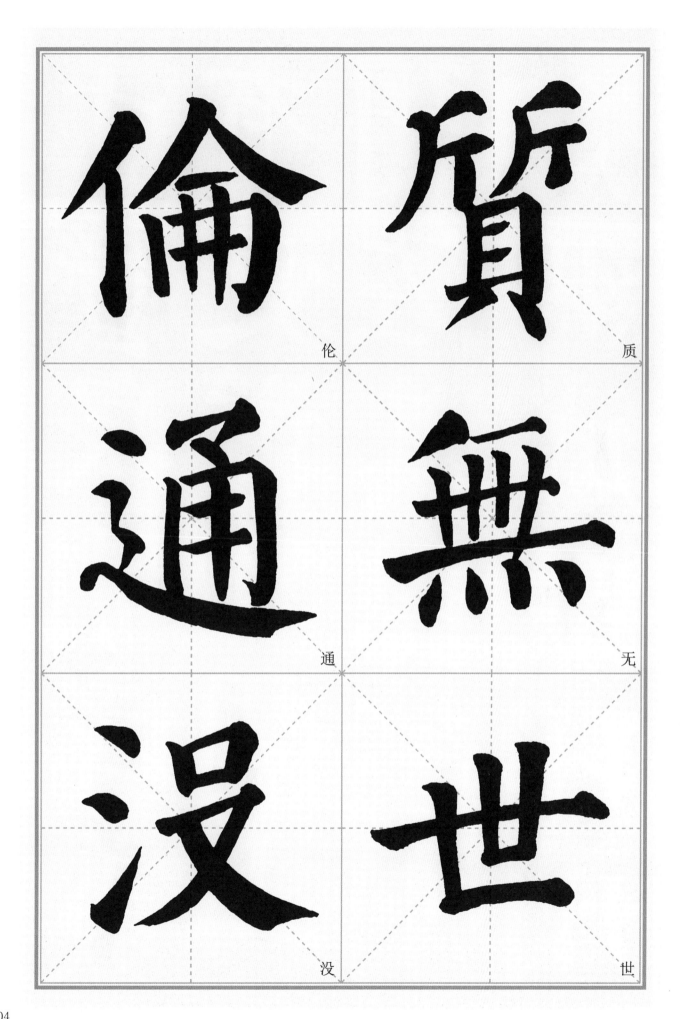

伦

质

通

无

没

世

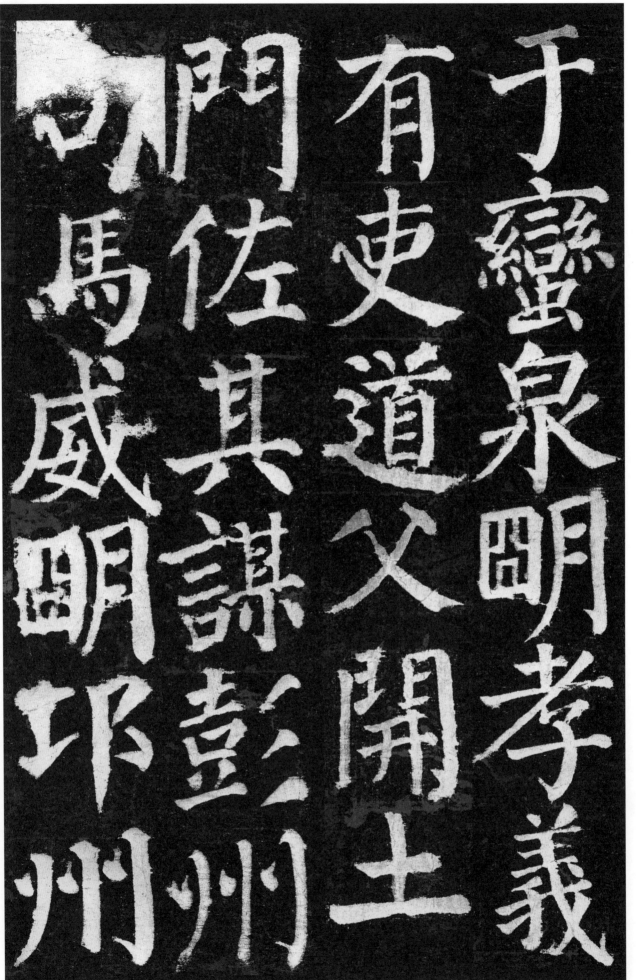

于蛮。泉明。孝义有吏道。父开土门。佐其谋。彭州司马。威明。邛州

105

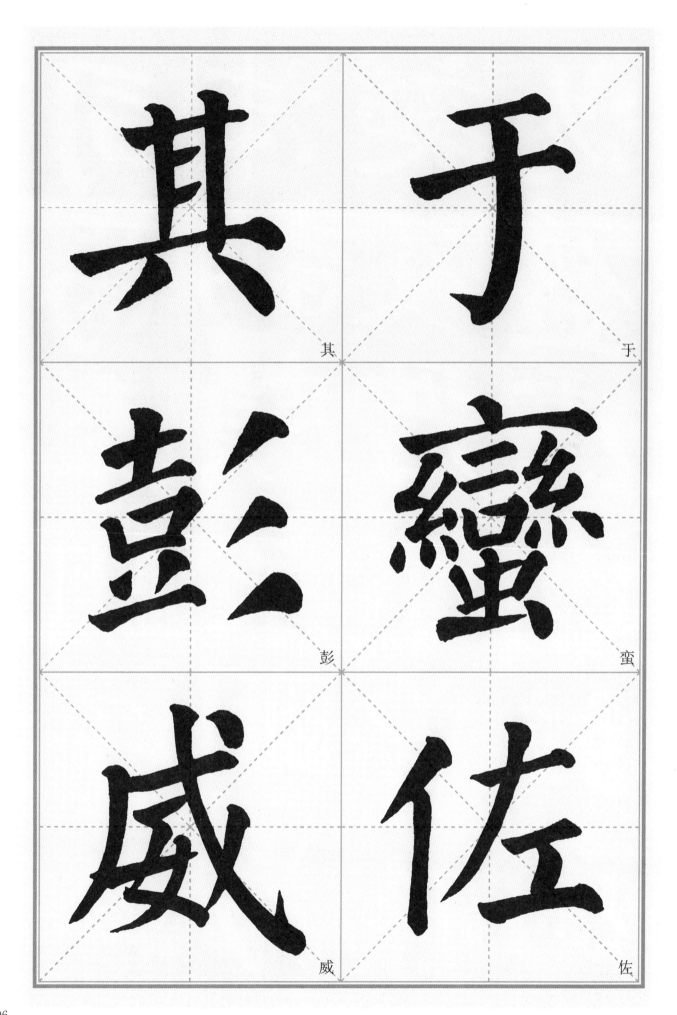

其

于

彭

蛮

威

佐

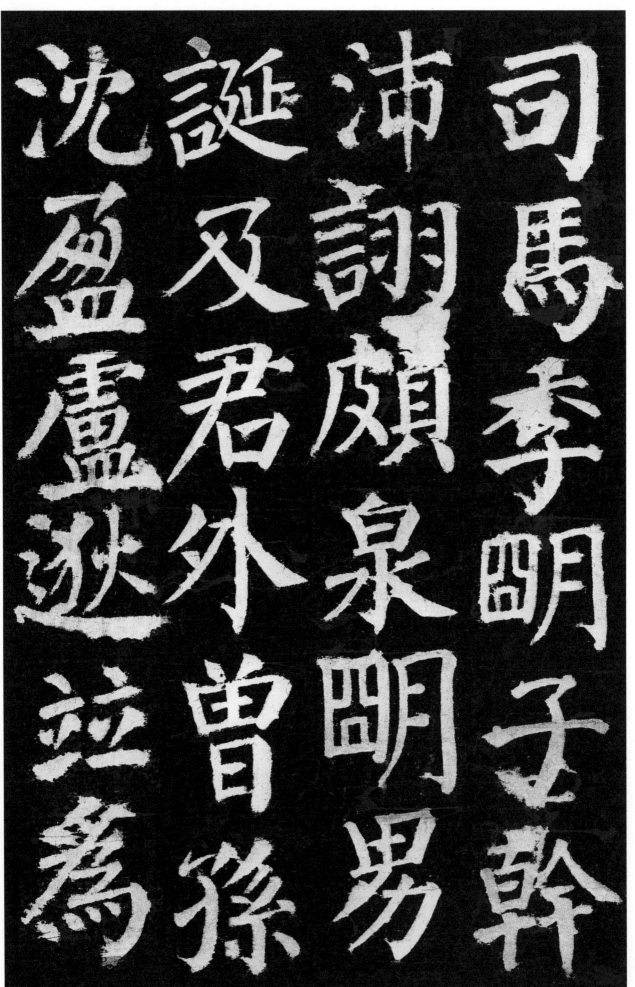

司馬季明子干沛詡頗泉明男誕及君外曾孫沈盈盧逖並為

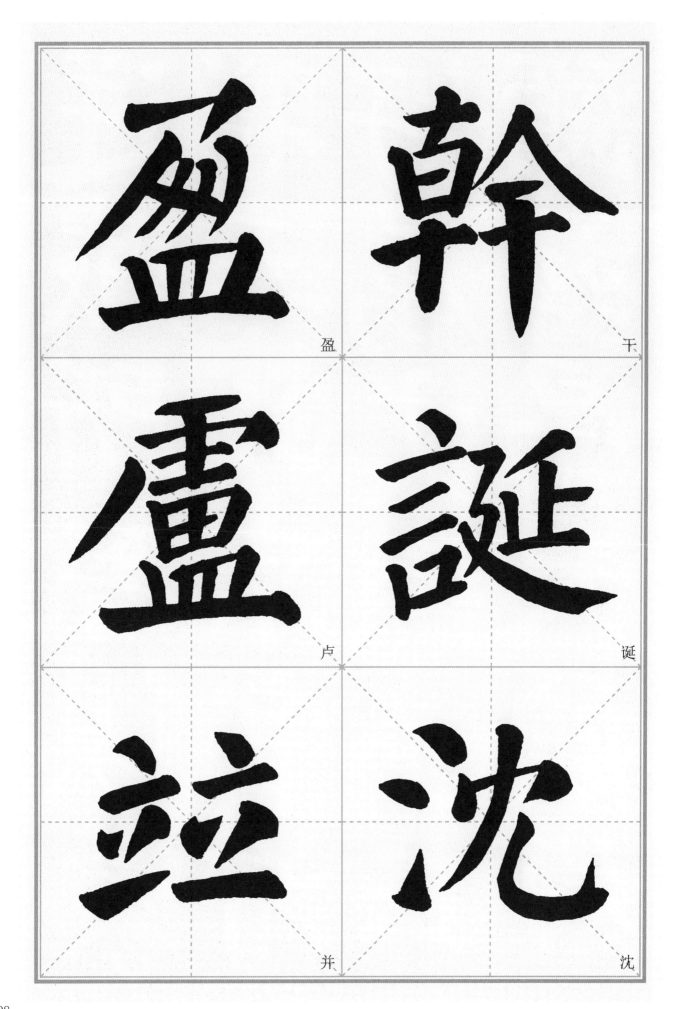

盈　干

卢　诞

并　沈

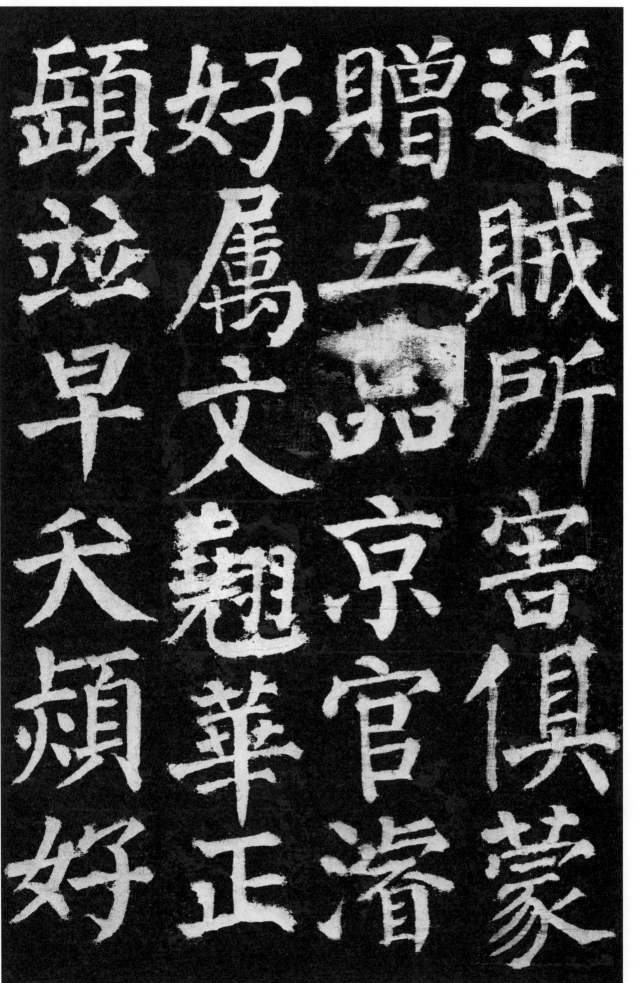

逆賊所害。俱蒙贈五品京官。濬。好属文。翹。華。正。頤。并早夭。颎。好

109

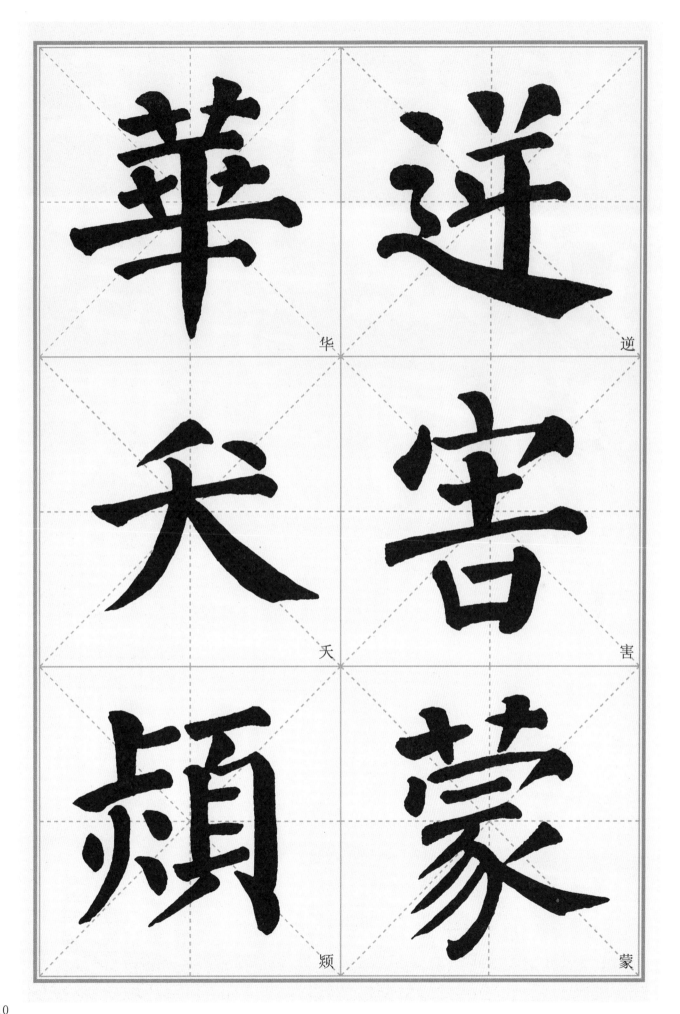

華

逆

夭

害

頬

蒙

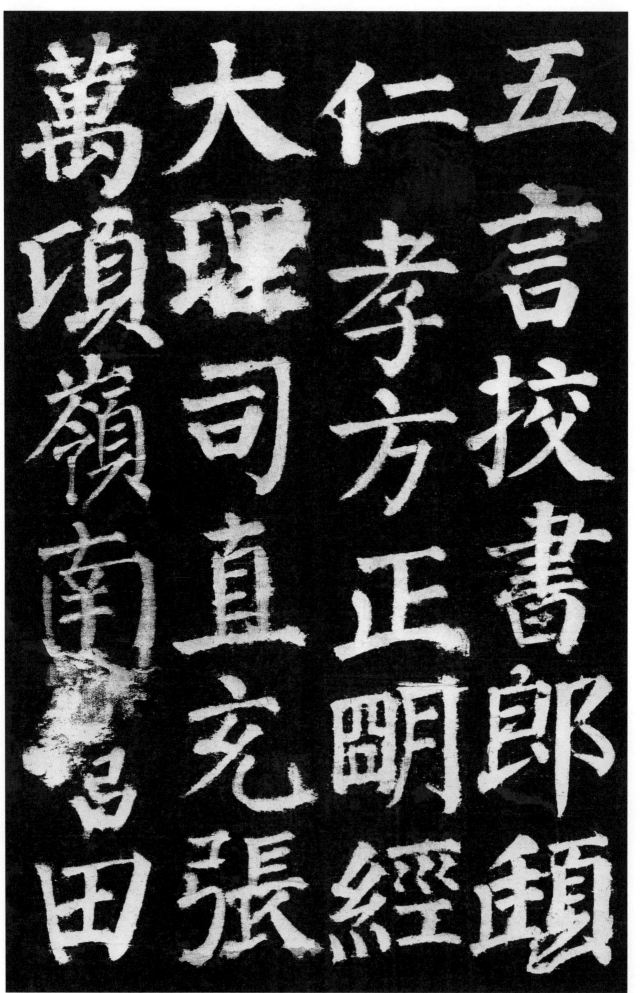

萬頃嶺南營田
大理司直充張
仁孝方正明經
五言校書郎頭

五言。校书郎。颋。仁孝方正。明经。大理司直。充张万顷岭南营田

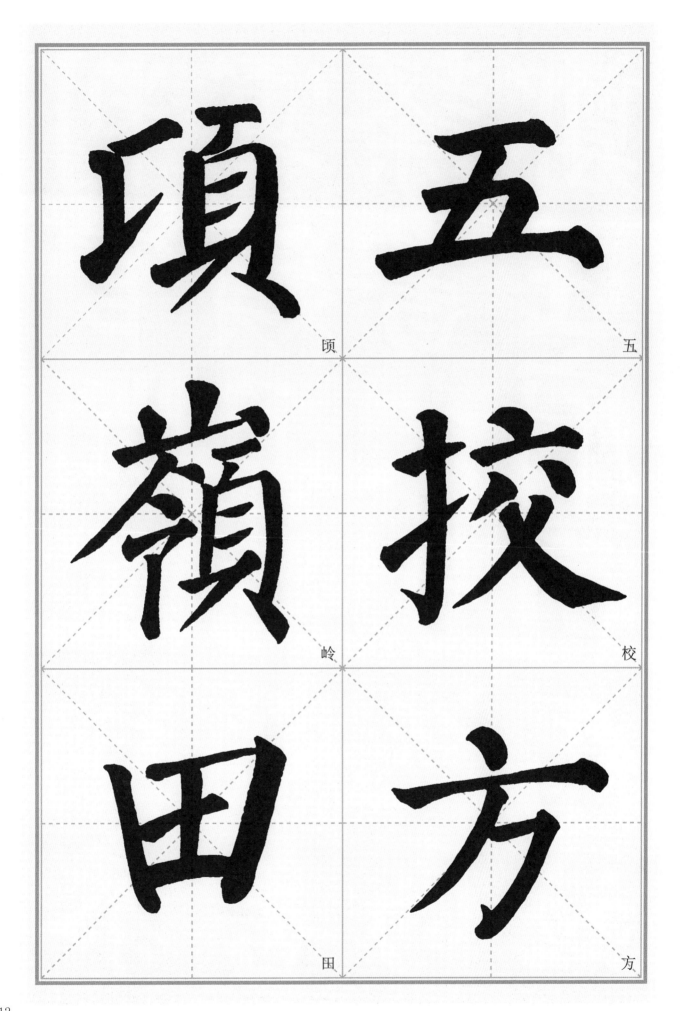

项

五

岭

校

田

方

判官。颃。凤翔参军。颊。通悟。颇善隶书。太子洗马。郑王府司马。并

鄭
綮
軍
判

王
書
頏
官

府
太
通
顗

司
子
悟
鳳

馬
洗
頗
翔

竝
馬
善
叅

善

翔

洗

悟

郑

颇

州泰軍靚臨亭

歲朋溫江丞覼綿

好屬文項城尉

不幸短命通明

靓

短

盐

城

亭

绵

木朗理尉
使明蓬顥
仁州
者仁順長仁
頼幹史和
介蠱慈有
直都政

117

慈　政

颖　理

介　蓬

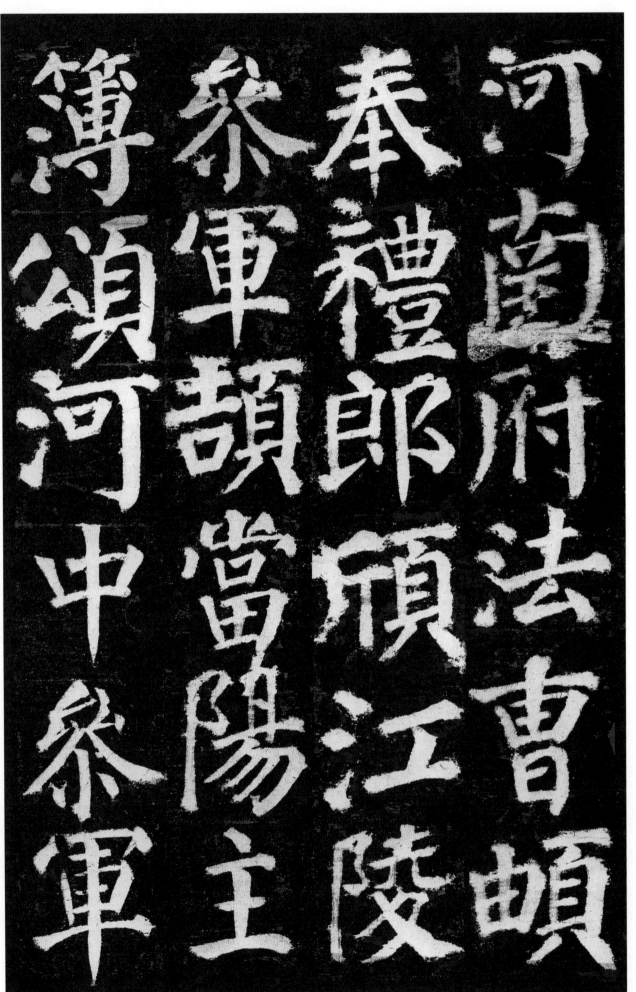

河南府法曹。頓。奉礼郎。顾。江陵参军。颉。当阳主簿。颂。河中参军。

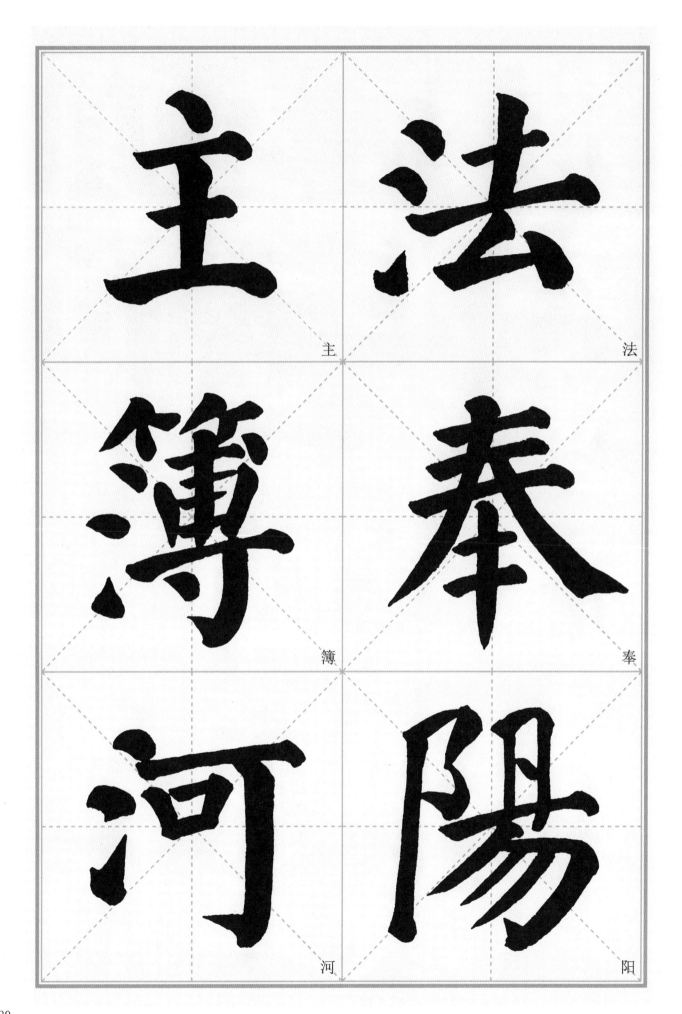

主

法

簿

奉

河

陽

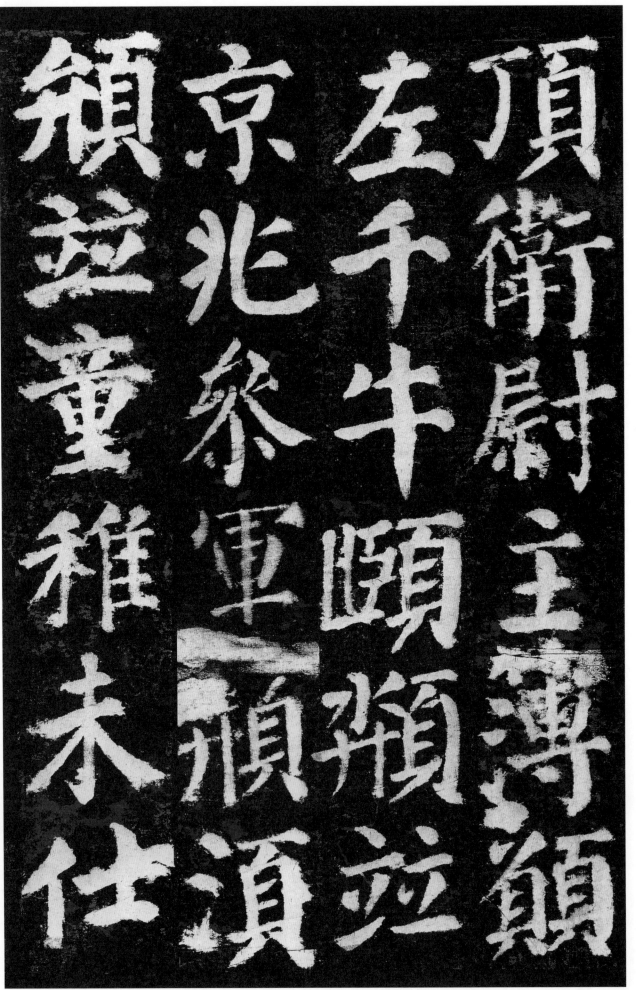

顶。卫尉主簿。愿。左千牛。颐。颡。并京兆参军。颒。须。顿。并童稚未仕。

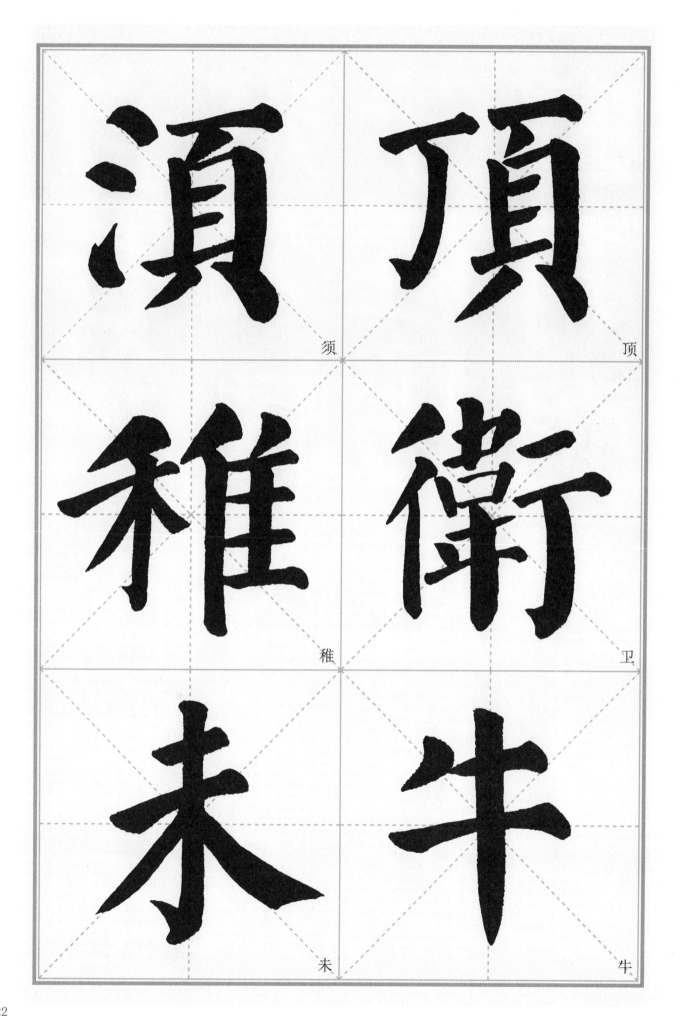

須　頂

稚　衛 卫

未　牛

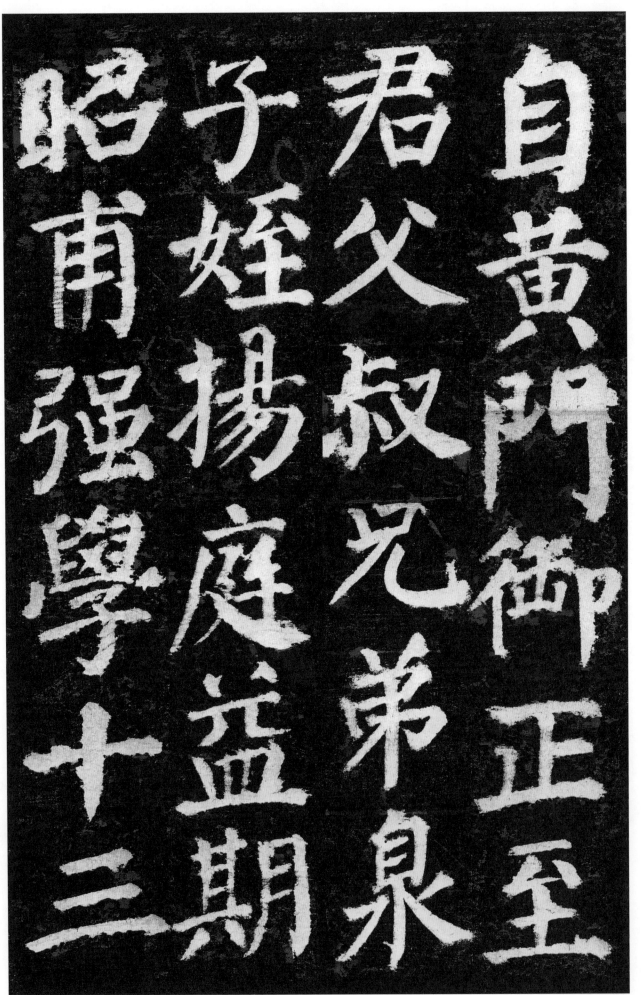

自黄门。御正。至君父叔兄弟。梟子侄扬庭。益期。昭甫。强学十三

昭甫强学十三

子姪扬庭益期

君父叔兄弟益泉

自黄门御正至

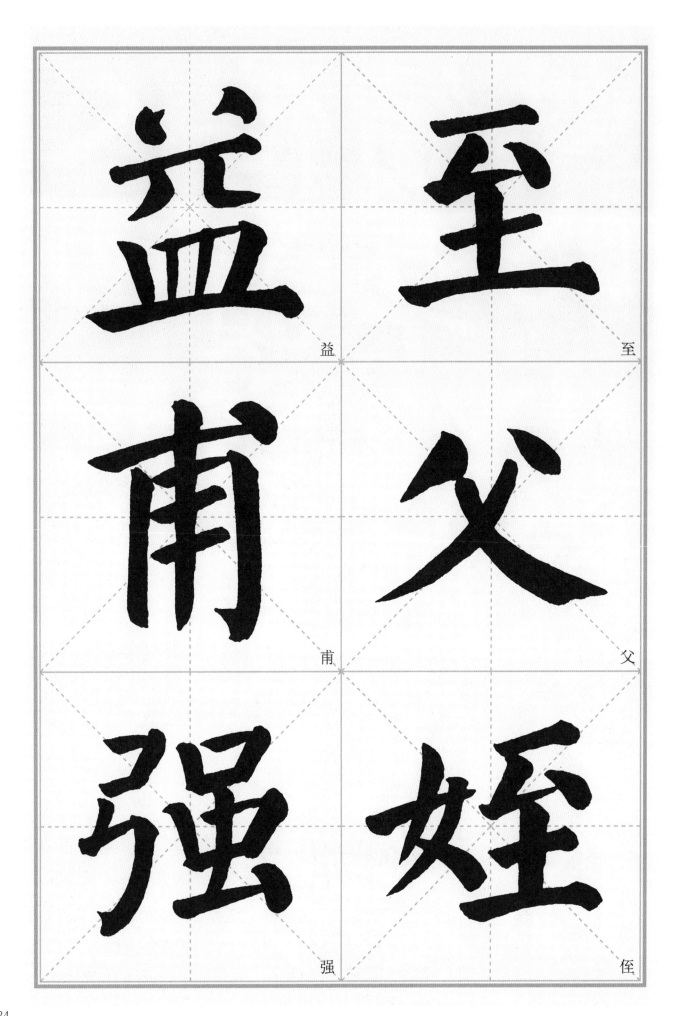

益　至
甫　父
强　侄

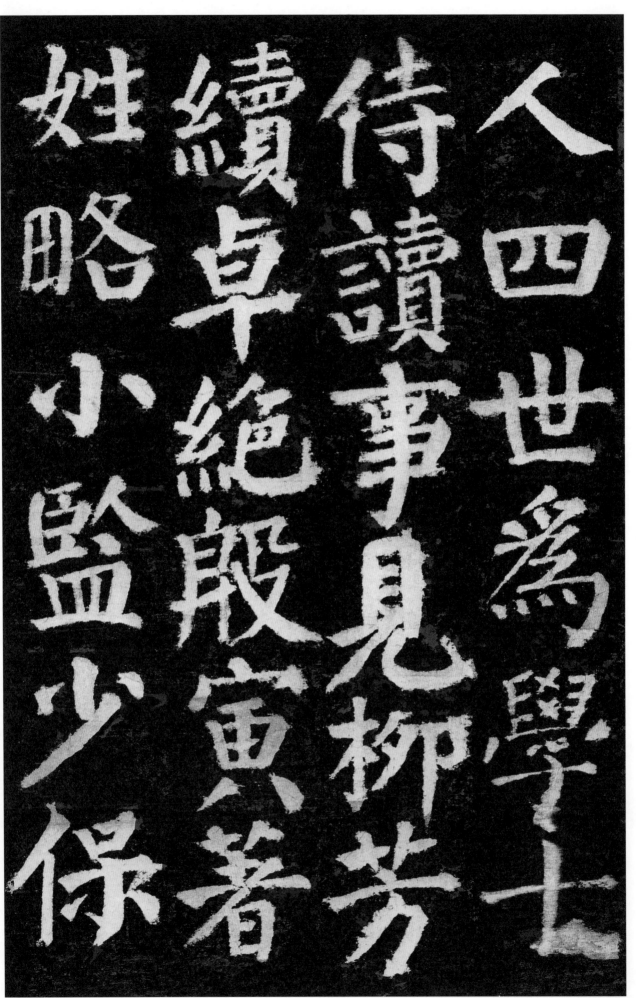

人。四世为学士。侍读。事见柳芳续卓绝。殷寅著姓略。小监。少保。

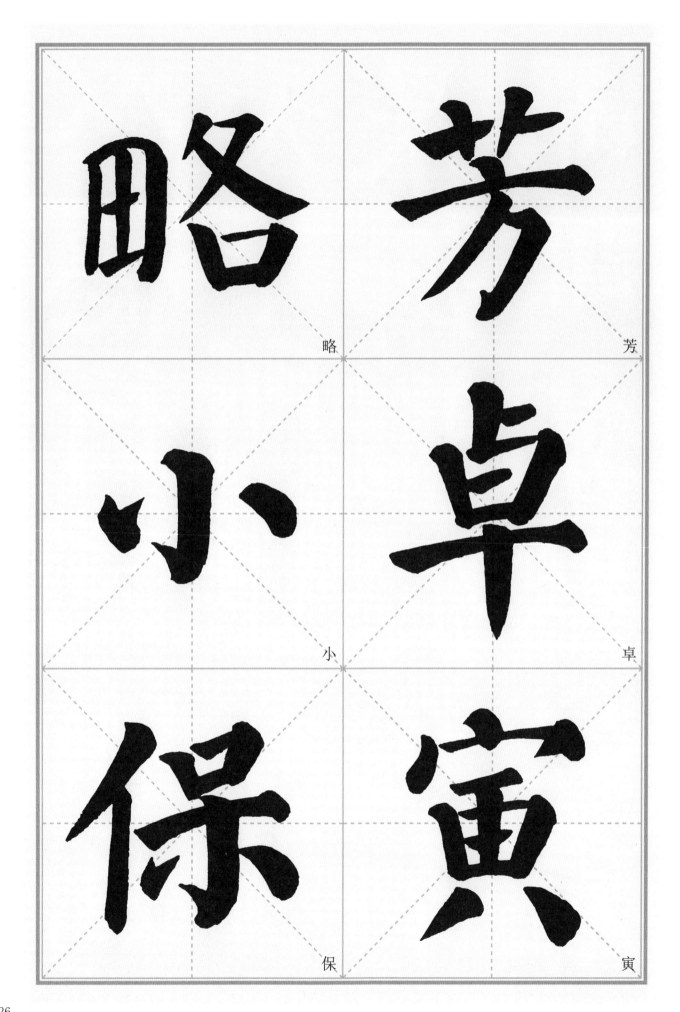

略　芳

小　卓

保　寅

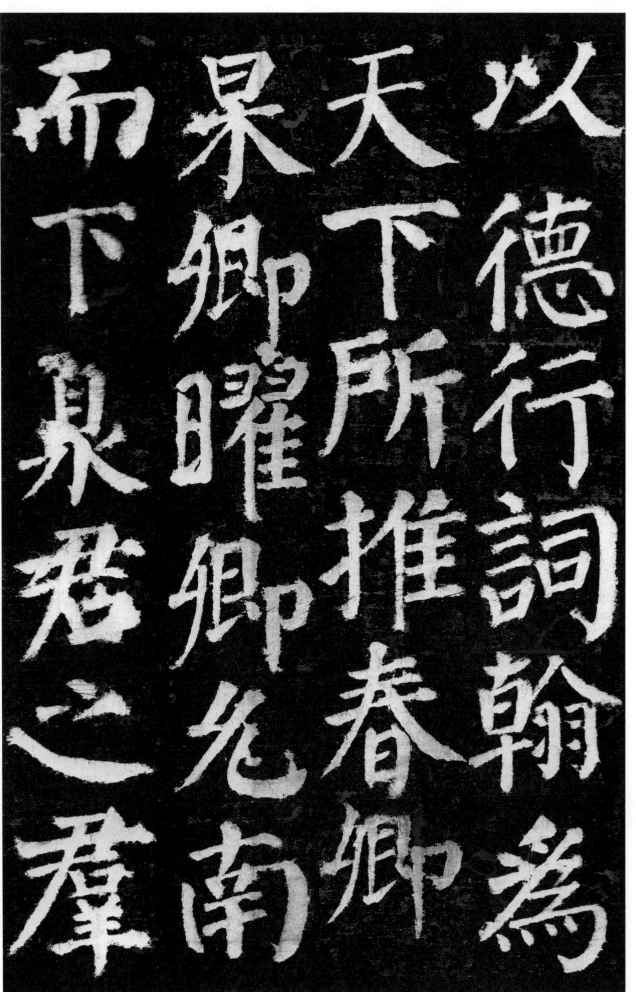

以德行词翰为天下所推。春卿。杲卿。曜卿。允南而下。暠君之群

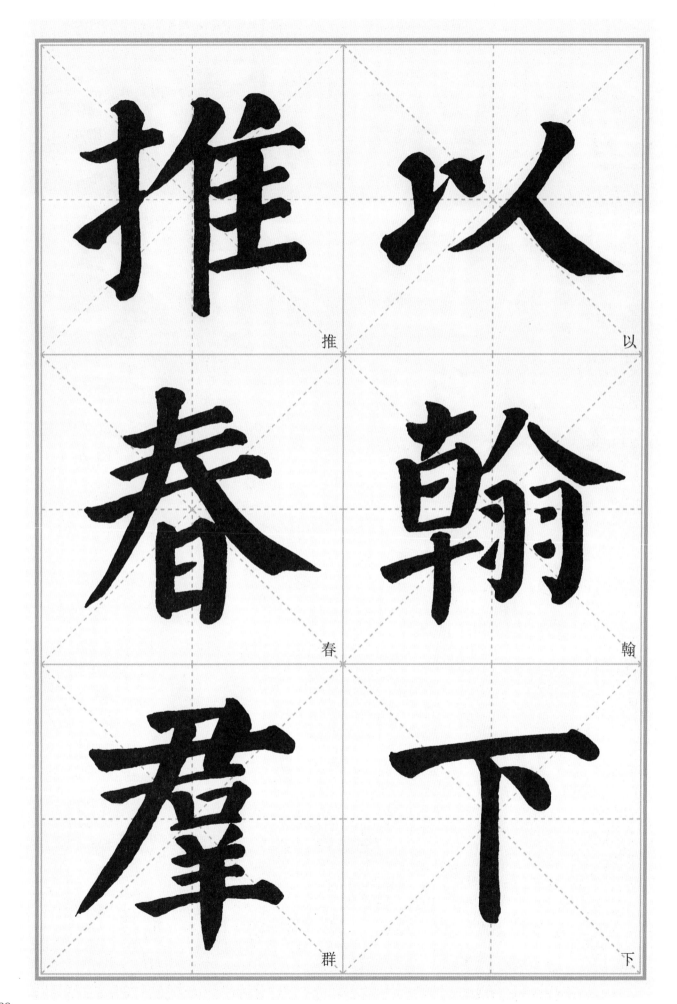

推

以

春

翰

群

下

從光庭　千里　康成　希莊　日損　隱朝　匡朝　昇庠　恭敏　鄰幾　元淑　温

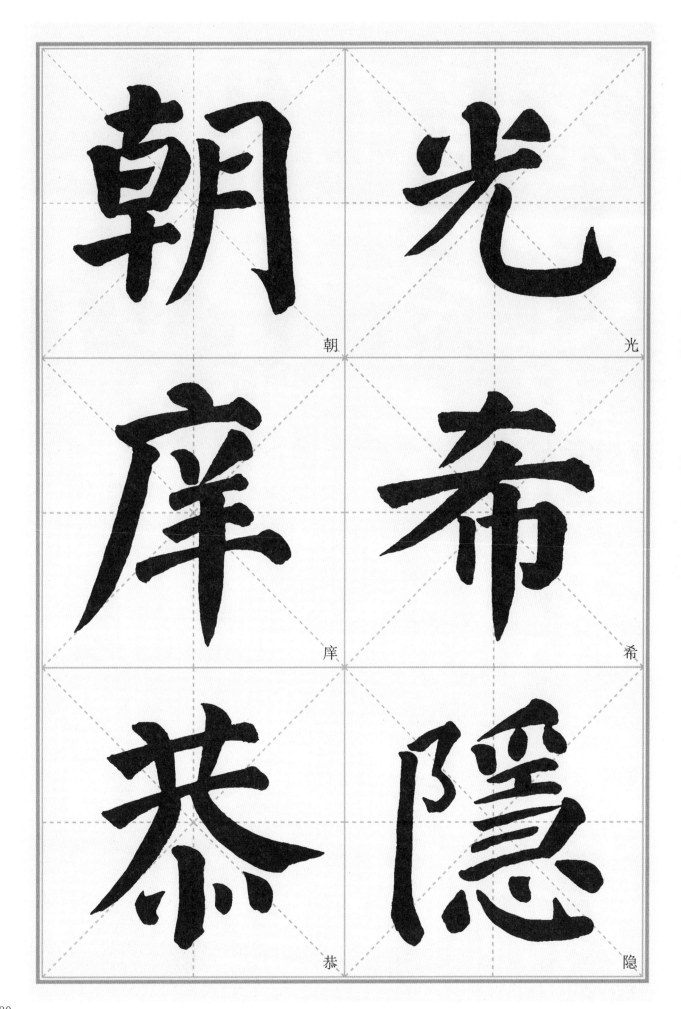

朝

光

庠

希

恭

隱

著述學業文翰
韶等多以名德
渾允濟挺式宣
之舒說順勝怡

之。舒。說。順。胜。怡。浑。允济。挺。式宣。韶等。多以名德著述。学业文翰。

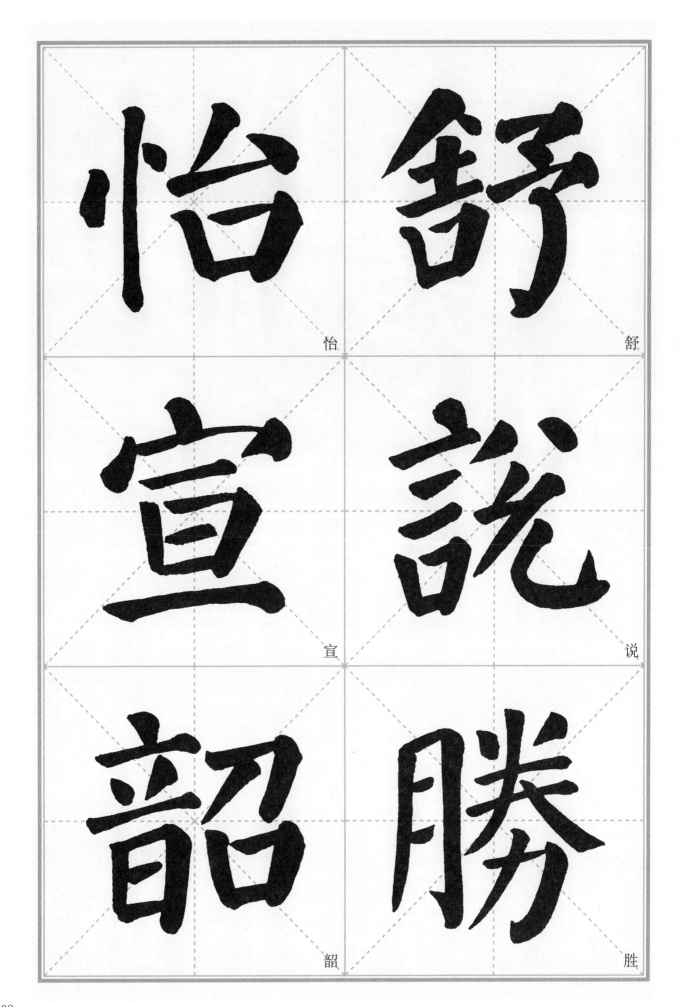

怡　舒

宣　说

韶　胜

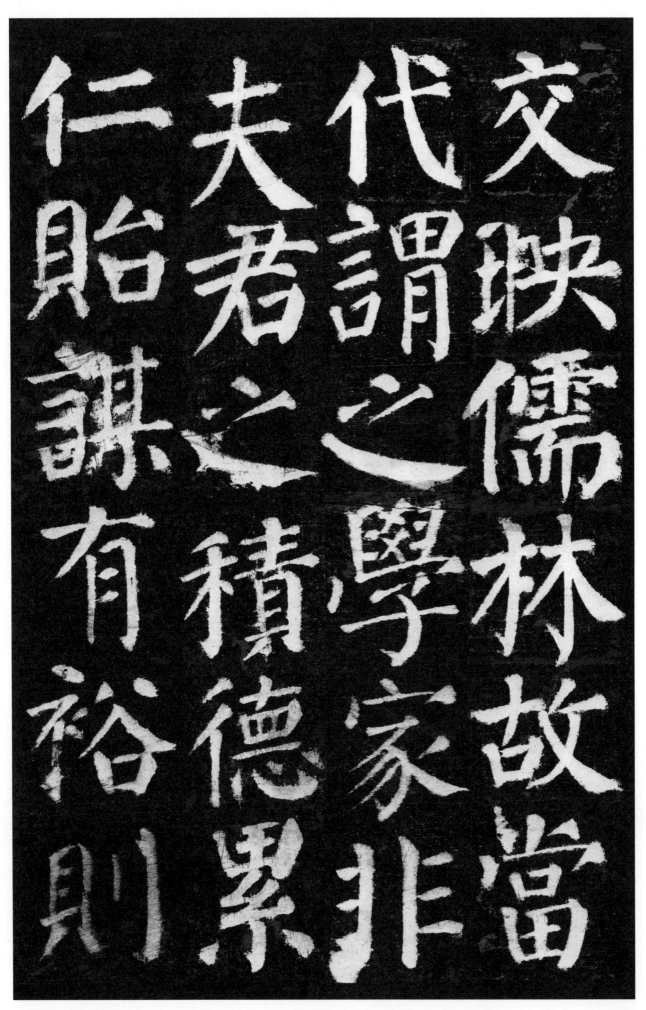

交映儒林。故当代谓之学家。非夫君之积德累仁。贻谋有裕。则

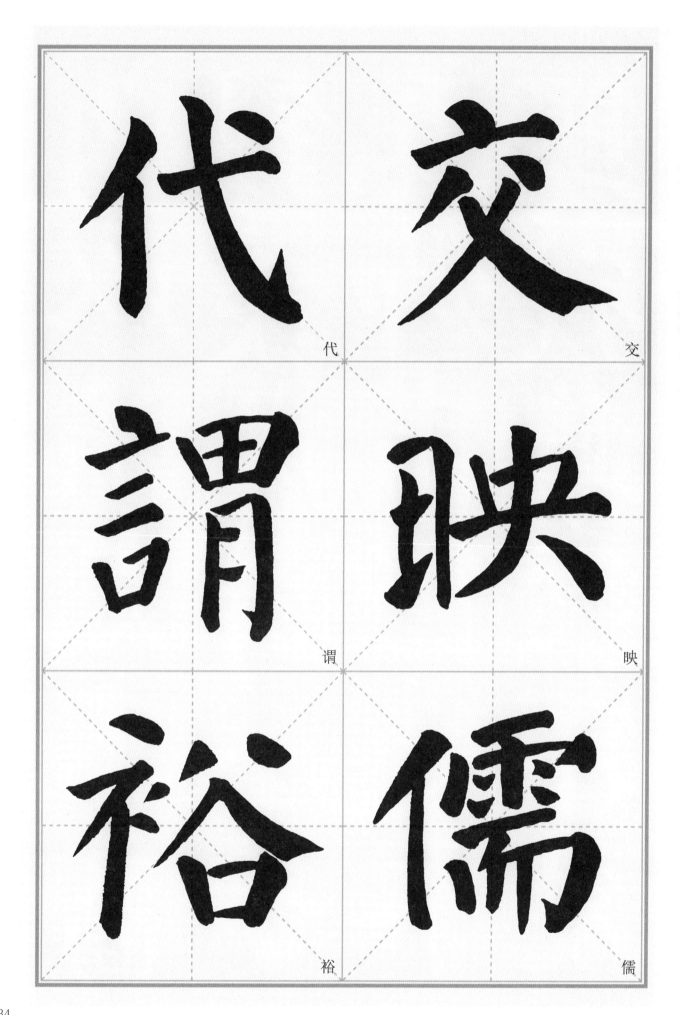

代

交

谓

映

裕

儒

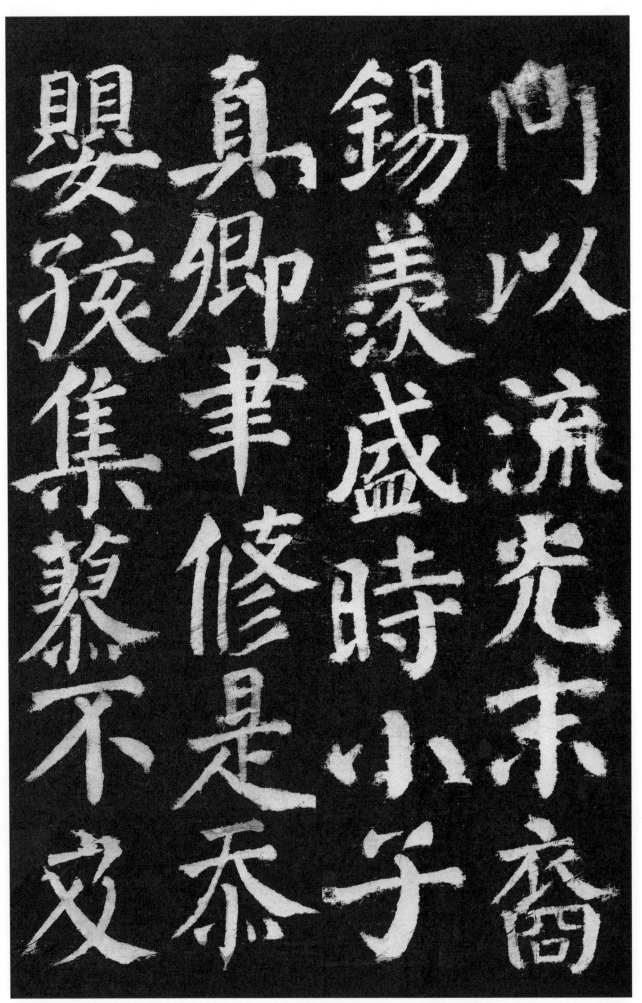

何以流光末裔。锡羡盛时。小子真卿。聿修是忝。婴孩集蓼。不及

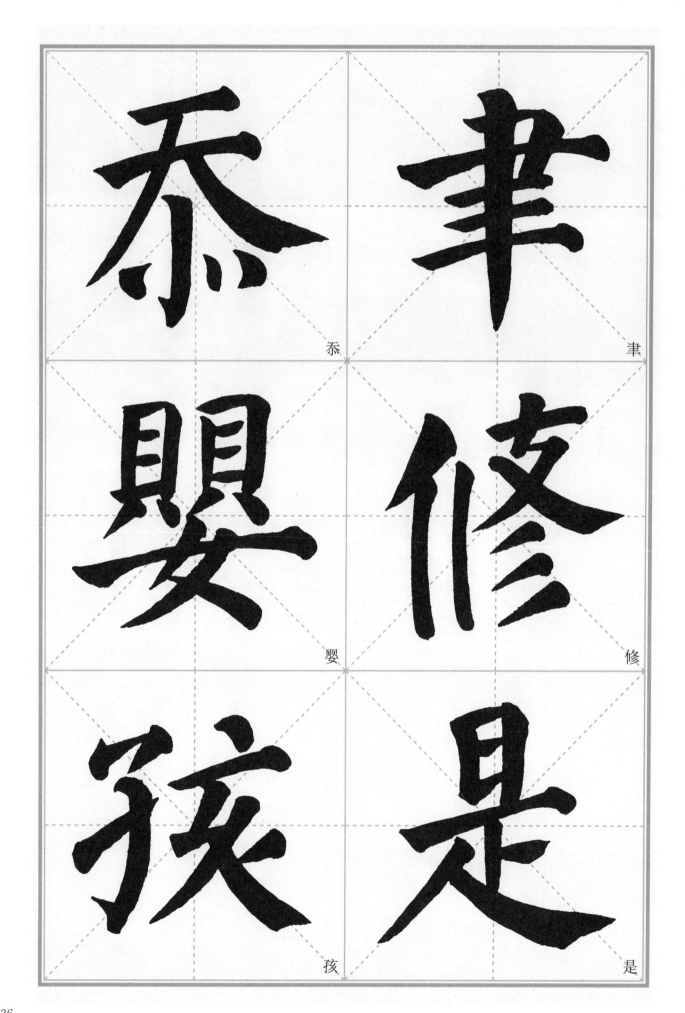

忝

聿

嬰

修

孩

是

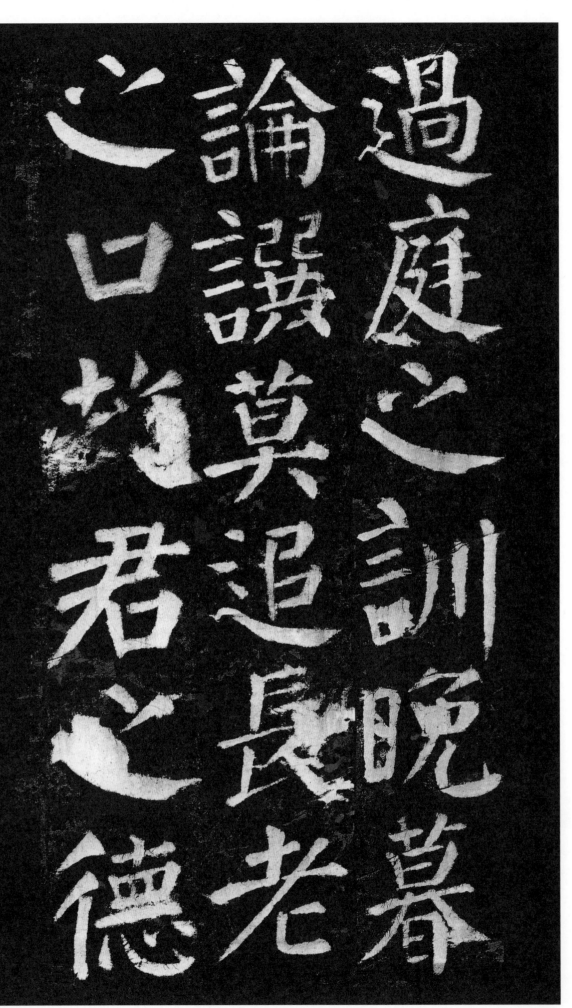

过庭之训。晚暮论撰。莫追长老之口。故君之德

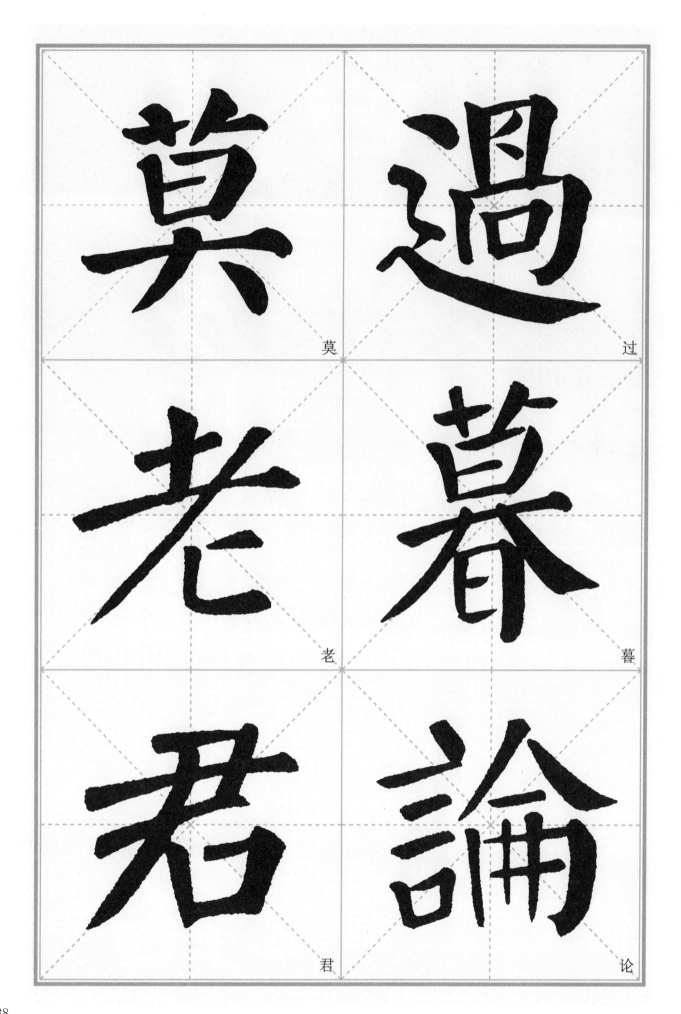

莫 过

老 暮

君 论

138

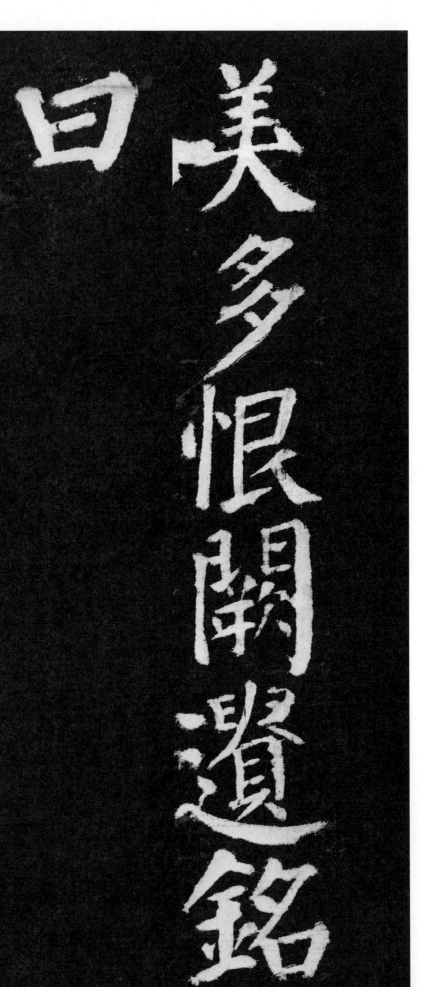

美。多恨阙遗。铭曰。

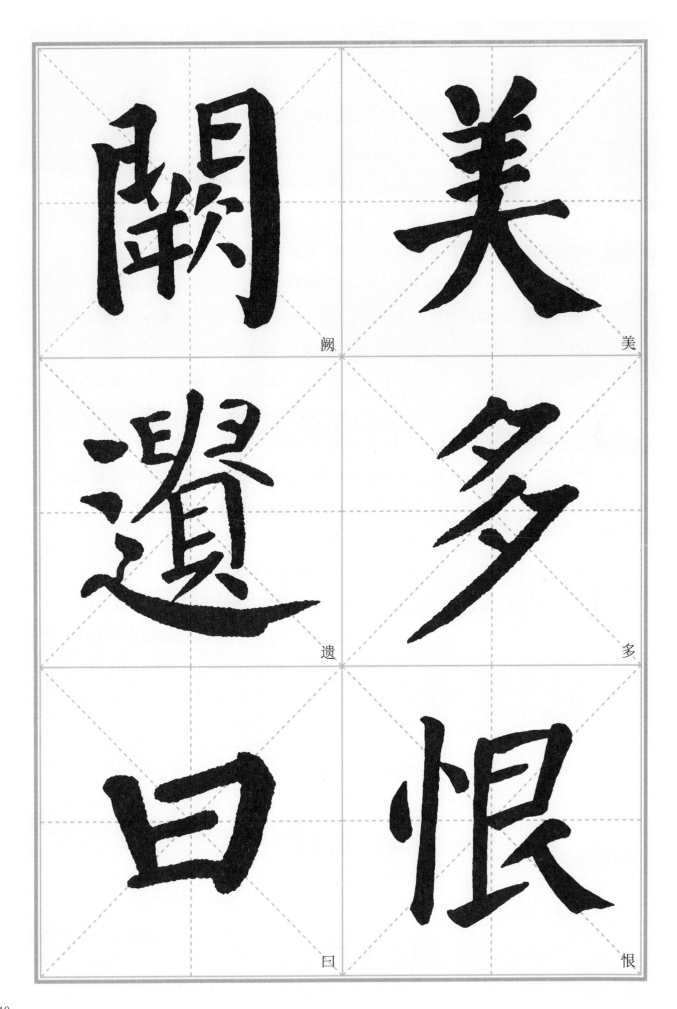

阙　美
遗　多
曰　恨

颜真卿与《颜勤礼碑》

颜真卿（709—785），字清臣，京兆万年（今陕西西安）人，为琅邪（今山东临沂）颜氏后裔，家学渊源，其正色立朝，刚而有礼，天下尊曰"颜鲁公"。其书初学褚遂良，后从张旭处得笔法，能化众家而出新意，而"雄秀独出，一变古法"（苏轼语）。他的书法在汲取初唐四家特点的基础上，变瘦硬为丰腴，加入了篆籀的笔法，结体宽博而气势宏大，骨气洞达挺劲，表现出雄健、恢宏、厚重的艺术风格。书法史上将其与欧阳询、柳公权、赵孟頫并称为"楷书四大家"。

颜真卿书迹存世较早的作品是《多宝塔碑》，其后是《东方朔画像赞》，晚期《颜勤礼碑》《颜氏家庙碑》是其楷书风格代表作。其楷书庄重实用，不但可以陶冶性情，还适用于官场文书，便于书写大字，总之颜书一出，习者不绝。学习者前有李德裕，后有柳公权，随后五代的杨凝式行草得益最多。北宋习颜书者最盛，特别是蔡襄，其作冠绝一代，纯见颜氏风韵。颜真卿在楷书之外，并重行草，真行相间，篆笔隶意，提携顿挫，沉雄奇古，在王羲之行草之外，另行一格，泽被后世。尤以"鲁公三稿"——《祭侄文稿》《争座位稿》《告伯父文稿》最负盛名。

《颜勤礼碑》全称《唐故秘书省著作郎夔州都督府长史上护军颜君神道碑》，唐刻石，颜真卿撰并刊立。颜勤礼乃颜真卿的曾祖，碑文内容追述颜氏前辈功德，叙述琅邪颜氏在唐王朝之业绩。该碑高268厘米，宽92厘米，四面刻字，碑阳19行，碑阴20行，行38字，碑侧5行，行37字。右侧铭文宋时已被磨去，故无立碑年月，上半宋人刻"忽惊列岫晓来逼，朔雪洗尽烟岚昏"14字，下刻民国宋伯鲁题跋。此碑于1922年在西安旧藩廨库堂后土中被发现，碑已中断，但上下完好。出土初拓，碑末"故君之德美"之"故"字，断处有断线纹，但不损笔画，其后"故"字下泐。首行"颜君神道碑"字右竖笔未损。1948年入西安碑林，初拓本现藏北京故宫博物院。

《颜勤礼碑》基本笔法

《颜勤礼碑》为成熟"颜体"风格之代表。笔法精妙纯熟，结字雍容闲逸，章法浑穆有庙堂气，笔力遒劲而不失婉约，力能扛鼎。其长撇大捺、细横壮竖、蚕头雁尾之势，无垂不缩，无往不收；横画提按明显，起收顿笔；竖画丰腴劲健，中正垂直；撇画爽利，捺脚收平；转折圆通而少圭角；钩画蓄势而发，绝不靡弱。其结体，字势开张，鼓荡有力，用笔外拓而使边竖外凸相对呈"括弧"状，环抱中宫，使字内空间变大，结体向外扩张，外拓笔意于该碑中已达极致。

1. 点。颜体的点应写得厚重饱满，神完气足。起笔顺锋向右，折笔右下重按。有方点、圆点、挑点、撇点等。

2. 横。颜体的横画变化丰富，仪态万千，或长如大戟而不笨重，或短如点画而不拘谨，或细如毫发而不轻浮。其写法为逆锋入笔，中锋行笔，中间稍提笔，笔至末端，顿笔回收。有长横、短横、尖横等。

3. 竖。颜体的竖画粗壮有力，其写法为逆锋起笔，中锋下行，通常写到五分之四处就提收。有垂露竖、悬针竖等。

4. 撇。撇画运笔速度可快可慢，慢而不滞重，快而不轻浮。斜撇写法为逆锋入笔，右下顿笔，提笔转锋，左下中锋行笔，提笔出锋，力到笔尖，防止出现"鼠尾"。有斜撇、竖撇、短撇、回锋撇等。

5. 捺。颜体的捺画粗重有力。斜捺的写法是逆锋入笔后，向右下渐行渐重，至捺角处顿笔，水平向右渐提渐收，整个运笔过程衔接自然，不可写成"翘脚"状。有斜捺、平捺、反捺等。

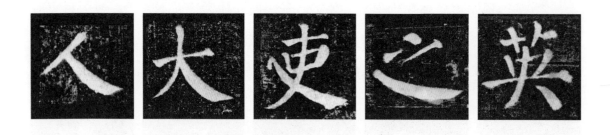

6. 折。颜体的折笔通常没有明显的折角，有时作提笔圆转，有时写成圆中有方、外圆内方的转角。横折起笔藏锋逆入，提笔向右上行笔，至转折处右下顿笔铺毫，方形折笔，行笔至左下方，向左上回锋收笔。有横折、竖折、斜折等。

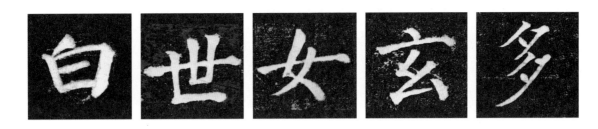

7. 钩。钩画附于其他笔画的末端，不能独立出现，为附属笔画。竖钩逆锋起笔，向下轻顿，铺毫向下中锋行笔，中间细劲挺拔，至底端左下顿笔，提笔向左出锋挑钩。有竖钩、弯钩、斜钩等。

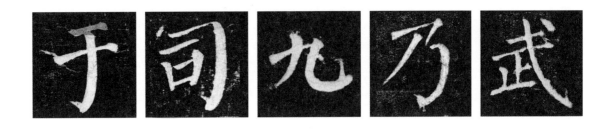

8. 挑。颜体挑画直而粗壮厚重，行笔与收笔连成一气。起笔接上一笔势藏锋逆入，左下顿笔，转锋右上，渐行渐提，右上方挑出，力至笔端。

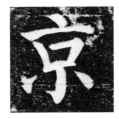